普通高等教育"十二五"规划教材·艺术设计系列

张 丽 主编

张馨文 胡琳琳 彭 鹏 副主编

设计基础

SHEJI JICHU

化学工业出版社

·北京·

本书融设计基础造型与构成理论研究为一体，系统讲述了设计基础所涉及的平面构成、色彩构成、立体构成、肌理构成的理论和实践应用，把构成与设计原理、方法、图形创意相衔接，以图文并茂的形式引导读者研究、思考与探索。本书侧重于三大构成与专业设计的衔接，并引用国内外艺术设计领域的优秀设计图例和代表性的学生习作，力图促进学以致用的教学效果。内容包括：设计与文明；平面构成的形态、点、线、面、体造型要素与图形创意思维；平面构成的基本形式、设计方法与主题表现；视觉空间的含义与视觉价值；色彩体系与色彩科学的发展以及构成原理与实践，色彩情感与人类心理；肌理特性对艺术设计的影响；立体构成与造型转换，立体构成基本特征、形态分类、构成方法与手法，立体造型空间实践运用等理论。

本书可作为高等院校艺术设计、建筑学、工业产品设计等相关专业的教学用书，也可供设计人士和艺术设计爱好者参考阅读。

图书在版编目（CIP）数据

设计基础 / 张丽主编. —北京：化学工业出版社，2011.7（2023.8重印）

普通高等教育"十二五"规划教材·艺术设计系列
ISBN 978-7-122-11306-1

Ⅰ.设… Ⅱ.张… Ⅲ.艺术—设计—高等学校—教材 Ⅳ.J06

中国版本图书馆CIP数据核字（2011）第090910号

责任编辑：尤彩霞 装帧设计：韩 飞
责任校对：顾淑云

出版发行：化学工业出版社（北京市东城区青年湖南街13号 邮政编码100011）
印 装：北京捷迅佳彩印刷有限公司
787mm×1092mm 1/16 印张11¼ 字数262千字 2023年8月北京第1版第4次印刷

购书咨询：010-64518888 售后服务：010-64518899
网 址：http://www.cip.com.cn
凡购买本书，如有缺损质量问题，本社销售中心负责调换。

定 价：58.00元 版权所有 违者必究

本书编写人员名单

主　　编　张　丽
副 主 编　张馨文　胡琳琳　彭　鹏
参　　编　罗淑健　刘方毅　李翠霞　张　欣
　　　　　乔姝函　王学勇　王梦琦　王晓白
　　　　　于丽伟　孙　琦　郗西兆

设计是一门技术科学，也是一门艺术科学。设计基础作为设计艺术的专业必修课程，以创造性思维和创新性手段，点燃了艺术设计的星星火种，以体现视觉形象的设计造型元素与形式语言，熔铸出千姿百态、生机盎然的可视性艺术王国。

成功的设计作品是将科学技术与艺术设计的完美结合，体现出一种融古通今，关怀人性的思考方式，是多种文化并存，人与自然协调的"现代化"的体现。设计基础作为一门设计艺术基础学科，强调现代艺术设计中造型基础训练的应用性研究。通过由点到面、由分解到组合、由浅入深的课题训练拓展学生的设计表现思路和创新意识，帮助学生科学艺术地思考造型规律，掌握一定的表现形式和艺术语言，理解艺术与设计的关系。

本书主要以平面构成、色彩构成、立体构成三大体系为依托，并且结合设计实例研究，从视觉元素自身的结构和组织上寻求设计的表现形式和规律，为培养设计创新意识和思维方式以及构成体系、造型方法进行详细论述，从而保证设计学科基础教学的系统性理论和实践应用。其基础设计理论与造型创造被广泛应用于广告设计、CI设计、建筑设计、室内设计、包装设计、产品设计、服装设计等领域。设计基础成为各高等艺术院校和造型艺术相关学科的必不可少的基础专业教材，也可供从事相关工作的人员作为参考用书使用。

本书纲目由张丽编订。第一章由罗淑健、张欣编写，第二章由张丽编写，第三章由张馨文编写，第四章由刘方毅、张丽、王梦琦编写，第五章由胡琳琳编写。

本书的编写过程还得到山东工艺美院、山东农业大学、山东师范大学等院校的诸位同仁倾力支持，本书作为教材，还参考了相关学者的研究论著以及同行与学生的作品，借以此书出版之际，一并表示诚挚的感谢！

鉴于编者学识所限，书中难免有所不足之处。因此，谨切期盼设计各界的专家，同仁以及广大读者不吝赐教指正。

编者

2011年4月

目 录

第一章 | 概　论

第一节　设计基础的研究内容与任务

　　设计与人类的发展息息相关，当前我们的国家正处在世界化、现代化的一个高速发展时期，我们的设计文化也在经历着一个与不同地域、不同文化、不同世界观相碰撞、融合的历史过程。因此，设计基础包含着更多学科交叉的知识结构体系，在全球一体化的今天，设计作为信息与观念交流的载体，成为人们生活中不可缺少的组成部分。建筑与设计、工业产品与造型设计、包装设计、展示设计、视觉传达设计等都成为设计的必不可少的内容，这就需要设计人员提高自身的素质，了解掌握设计的基本理论、原理和方法，运用现代科学技术手段更好的设计出满足人们需求的产品和项目。设计基础成为设计教育中基本内容。

　　在现代设计艺术中，人们充分领悟到文化是现代设计的灵魂，凡是优秀的设计作品应当体现深厚的文化底蕴，现代设计是通过物质文明和精神文明来体现现代文化面貌和民族、时代、地域等文化特点。因此，现代设计是一种文化创造行为。其研究目的就是让我们培养的设计人才在具备创造性设计能力的同时完成提高人类物质文化生活和美化生存环境的任务，这是设计基础这门课程的主要任务之一（图1-1）。

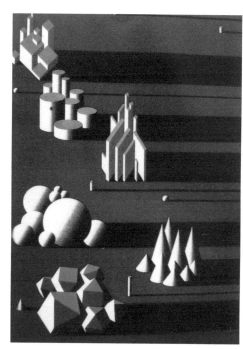
图1-1　海报设计　龟仓雄策

一、设计基础的研究目的与任务

　　在全球一体化的信息化社会时代，一个成功的设计应将不同地区、不同文化背景的人的共通性意念，通过图式文化方式表现出来，以求人们免去因文化、地域、语言、种族等

因素，使人类交流产生阻碍。可以说，通过视觉图形能够达到人们心灵之间的直接沟通。随着经济全球化进程的加快，产品全球化不可避免，产品全球化的结果是设计的单调化与同一化。我们的设计教育如何定位成为设计者首先思考的问题，谈到设计基础的研究目的与任务可从以下几个方面做简要阐述。

1. 民族与全球兼顾

纵观世界文化发展，世界文化是建立在各民族文化基础上的，没有丰富多样的民族文化就不会有高度发达的世界文化。因此，就设计风格而言，我们不能一味地追随西方，应重新审视我们中华民族文化的内涵和特征，并以新的民族形式去适应现代生活的需要，创造新的民族风格。在设计文化方面我们就越要表现出个性，越要强调我们自己的特点，传统文化的积淀塑造了我们民族的精神特质并渗透到我们生活学习的各个方面。越是民族越是世界的，把民族文化设计与世界文化艺术相融合，创造新的时尚，并将其奉献给全世界。因此，研究中外优秀历史文化成为设计师的任务之一。

2. 传统与现代并重

当我们的国家正在走向世界，走向现代化，走向可持续发展和美好未来的时候，我们的设计也正经历着不同传统文化，科学文化和人文文化的大交流、大碰撞和大融合。

传统是被历史所选择和确认的人类生活方式、过程、产品及其价值的客观存在。它表现为既定的物质存在、精神存在及其两者交融的艺术存在。设计中对传统的继承与发展主要表现为传统审美思想与形式表达的传承与创新，即吸收传统形式和构图精华的同时，立足于用古典传统来传达现代社会的文化诉求，有意识或无意识地在解构、重组传统文化符号时，注意把握现代文化的脉搏，力求作品个性化、风格多样化，将传统与现代文化创新相结合，以新的方式来表现，其目的是使设计具有丰富的文化底蕴。

3. 实用与审美统一

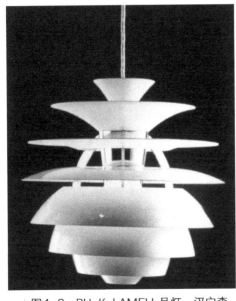

图1-2　PH-K-LAMELL吊灯　汉宁森

优秀的设计作品总是实用与审美、物质与精神、科学与艺术的统一体。它既是物质文化的主体，又是精神文化的载体。同时设计也是科学与艺术的结合体，是物化了的文化艺术，是艺术化了的科学技术。材料科学与工艺技术是构成设计文化的基本成分，没有这些，所谓哲理、流派、风格、美感、寓意将无所依附。造型、色彩、肌理、构件、装饰图案是设计文化的重要组成，离开了造型的设计艺术，也就失去了设计文化的意蕴，很难引起人们心灵的感受与精神的愉悦。因此设计基础内容既研究规律性的形式构成模式、形式美学特征，又注重造型的点、线、面要素和构成形态以及色彩设计原理，把设计形态学与审美相结合，阐释出实用与审美相统一的相辅相成（图1-2）。

二、设计与文明

1. 设计发展与时代进程

现代设计思想的产生基于大工业的生产方式和以大多数人为消费对象的设计思想上。而设计是随着社会经济、技术的发展而发展的。从工艺美术运动到新艺术运动、装饰艺术运动，发展到早期工业设计，手工业逐渐向工业化、大规模转型，人们在这个转变过程中所积累下的艺术设计理论与经验，为现代设计奠定了思想基础。20世纪20年代始，包豪斯设计体系风靡整个世界，在设计教育和设计艺术两方面都具有深远的历史意义。包豪斯学校是1919年4月1日由沃尔特·格罗佩斯在德国魏玛建立的设计学校，是世界上第一所完全为发展现代设计教育而建立的学院，习惯上沿称"包豪斯"。它的宗旨和授课方向是使艺术和手工艺与工业社会需求相结合。学业包括造型创作的一切实践和知识领域，在车间进行设计与加工的手工业训练，范围包括雕塑、编织、镶嵌、铸工、制陶、装饰、玻璃、版画和印刷等方面的训练，将艺术设计理论与实践相结合。瓦尔特·格罗皮乌斯的建筑设计强调简约朴素风格，促进了"国际风格"建筑的形成。设计师马塞尔·布罗伊尔开始使用钢管家具，成为世界上第一个钢管设计师。形式导师伊顿、康定斯基，工作室导师林迪西、博格勒的合作奠定了工艺、技术和艺术的和谐统一。约翰内斯·伊顿被公认为第一位系统创立现代设计基础课程的人。由于伊顿等人的贡献，设计教育界始终将设计基础课程作为包豪斯的成功经验推广，成为世界许多艺术学校的设计教学出发点。他们的思想和设计理论在现代设计领域中产生了极大的作用。1925年，包豪斯迁往德国东部的德绍，包豪斯开设了平面构成、立体构成、色彩构成等课程，为现代建筑设计的教学模式和科学发展奠定了基础，由此而诞生的设计基础教育给设计的发展带来了深远的影响。

在以计算机为标志的后工业时代，从时间上大约是20世纪七八十年代电子信息技术广泛应用之后，在工业化的过程中，标准化通过产品简化、统一和系列化等手段而使劳动生产效率获得了极大的提高。人们也不再满足于单一的生活，不再追逐使用与邻居相同的产品，个性产品、个性消费，一对一的服务已成为一种新的时尚，设计领域开始探讨设计的民族化和个性化语言及文化内涵，在标准化、通用化、模块化设计的基础上，进行个性化的服务。以保护生态环境的"绿色设计"也已成为设计界的重要话题，促使设计成为一门不断发展的、复杂的交叉性学科（图1-3～图1-5）。

⌐ 图1-3　Banq餐厅室内设计

⌐ 图1-4　室内设计

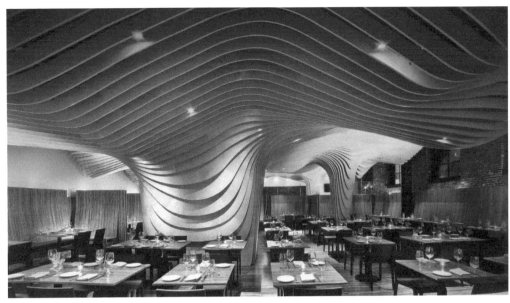

图1-5　Banq餐厅室内设计

2. 人类进步与自然相融

以人为本的设计思想是人性化设计的思想，是指在满足人们物质需求基础上的强调精神与情感需求的设计思想，提倡关怀人、尊重人，以人为中心的世界观。人性化的设计力图将人与物的关系转化为"人与自然"之间的关系，使设计满足使用者精神需求，满足人类最朴素最善意的情感需求。"人与自然为本"的设计思想成为现代设计的新趋向。于是设计中出现了返璞归真、亲近自然的现代设计理念和方案。

在信息时代的生活中，人们的衣食住行与自然环境密不可分。自然环境为人类提供物质资料，不同地域文化提供了不同的物质条件。而为了适应和改造不同的自然环境，设计界面临着更为重大的任务，自然环境对设计艺术有不同程度的促进和限制，人类的设计艺术对自然环境也有相应的呼应和改进。

人与环境相互影响不是局部的，而是整体的；不是暂时的，而是永恒的。设计师必须具备较高的环境意识。为了增强社会责任感和道德观念的培养，在设计基础构成的训练中，就应该多注意鼓励使用可再生的天然无毒害材料及工具，做无污染、无毒害与自然环境和人体自身的设计与构成，在设计中尽可能减少资源材料的浪费、能源的消耗，并设计成可以节约成本、能源的产品，以不破坏生态平衡和环境和谐为设计理念，时刻把保护人与环境和谐作为己任。

但是，现代社会由于过分强调人的生存与需求，而忽略了自然界的生存与保护，导致全球范围的自然资源缺乏，环境污染与生态破坏。因此，在提倡以人为本的同时还应强调以自然为本，关心自然，爱护自然，人与自然的和谐相处，遵循以"人与自然"为本的设计思想，在实现生态可持续发展的前提下实现经济的可持续发展、社会的可持续发展和人类本身的可持续发展，进而实现人与自然的协调和谐发展。

3. 设计与社会经济发展

任何形式的艺术都是社会意识的产物，要理解一种艺术须从特定的时代背景下品读。

设计基础的构成也不能逃出这个樊笼。社会环境涵盖很多内容，如传统文化与现代文化的交融，生态环境与人的关系，国家与国际的交流合作关系等。这些都会在不同程度上对设计产生影响。

设计美化生活，并促进经济贸易，对推动社会的商业、文明起到不可估量的作用。在当前商品经济和科学技术相互促进、发展的时代背景下，一方面，良好的发展环境推进了产品的更新换代。计算机快速、高效巨大功能使得设计手段发生了翻天覆地的变革，这当然也启发设计师更多的创作灵感，减轻了手工创作表现的压力，推动着设计构成的发展。各种材料工具推陈出新，制作工艺不断改进，又为构成提供了丰富的素材，使得很多以前只能停留在思维中的创意得以制作表现。另一方面经济贸易的发展使商业对设计的需求量大、要求高，这敦促着设计行业加大前进的步伐。良好的经济环境为设计行业提供了优质的条件和市场。经济发展推动设计行业的前进，而好的设计又反过来改善人类生存的环境，人们的生活、工作、学习变得更加方便、舒适、美观。这是一个良性循环，这就是当代设计构成与经济环境密不可分的关系。设计基础构成与科学技术、商品经济相互融合相互推动，促进了社会经济的发展和人类的文明进步。

4. 个性与时代风格

在当代信息化社会中，由于各类传播媒体的快捷更新以及商品流通方式多样化，领域扩大化，工具材料、工艺技术以及审美需求都加快了更新换代的步伐，设计师要服从商业发展，并在同类商品中推陈出新，把别人的设计作为彰显自己的背景，不能盲目地追逐一个时期的时尚潮流而被淹没了个性。设计不是对时尚的响应，而是引导。设计具备引导能力就要求设计师拥有能够预测时尚的高瞻远瞩的目光，预测时尚可以为商品的更新换代发展提供依据，并为艺术设计注入新的活力。对时尚的相对准确的预测其实就是对我们多元化要求的具体体现，做一个多元化的设计师，需要把握政治动向、经济发展以及对文化脉络纵向、横向的传承与创新。设计进入了一个空前的多元化时代，构成的创意和表现也对我们提出了多元化的个性要求。

三、设计基础构成门类

设计基础构成主要研究图形、形态、色彩三个大的方面。最初，构成根据研究的对象分为三大类：平面构成、立体构成、色彩构成。随着发展，又出现了空间构成、光构成、肌理构成、动的构成等新的概念，它们共同构筑了造型与设计的基本内容，从设计语言、设计思维和设计感知能力中培养了设计师的综合能力，掌握一定的设计方法和美学规律。

1. 平面构成

平面构成是设计的基础，是构建各种不同类型艺术设计的骨架知识，它是指在二维平面的空间里合理组合点、线、面、色彩、肌理等视觉要素，完成设计创造的门类。平面构成的学习目的就在于提高对视觉元素的组织安排能力，提升艺术设计造型的审美能力、表现能力和创造能力（图1-6～图1-8）。

⌐ 图1-6　Ginza图形画廊海报　　　⌐ 图1-7　Aida歌剧海报　　　⌐ 图1-8　国际交流基金海报
　　　　　秋田宽　　　　　　　　　　　　　　　　　　　　　　　　　福田繁雄

2. 色彩构成

　　色彩构成是在一定的空间里对色彩的色相、明度、纯度等要素与形态、位置、肌理的和谐组合。在所有视觉元素中，色彩的视觉传达能力是最强的，学习中，应科学地分析色彩的视觉规律即冷暖、进退、涨缩、轻重、软硬，以逻辑思维创造色彩的秩序感，深入地研究色彩的心理属性即色彩的感情、联想、象征，准确把握色彩的表情与内涵（图1-9）。

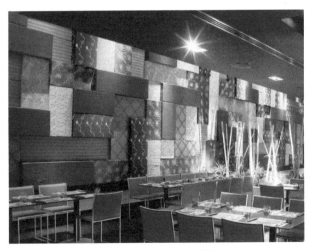

⌐ 图1-9　室内设计色彩构成

3. 立体构成

　　立体构成是在三维的空间里合理组合点、线、面、色彩、肌理、形态等视觉要素，按照一定的形式美的构成原理，创造三维立体形态的构成过程。立体构成与平面构成有密不可分的联系。平面是最基础的造型方式，不同角度方向的平面组合形成立体造型的外部形象。但两者的区别也是显而易见的，相对欣赏平面构成作品时不必移动视点而言，观看立体构成作品时观者可以转换视角移动视点观察理解作品。作品的形态也因观者的转动位移而变化。因此，立体构成比平面构成的设计表现力更丰厚，表达的审美内容更复杂，对材

料工具以及工艺技术的涉及也更宽泛，在工作生活中的应用影响广泛而深远。立体构成是POP广告设计、工业造型设计、玩具设计、环境艺术设计、建筑设计、空间设计等各类设计的基础，是设计专业学生不可或缺的核心知识（图1-10、图1-11）。

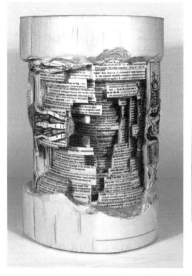
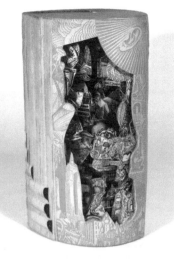

⌐ 图1-10 美国艺术家Brian Dettmer作品

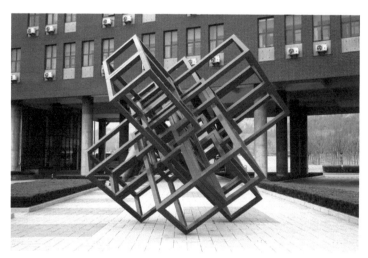

⌐ 图1-11 雕塑 立体构成

4. 光构成

光构成是用各种不同的光的强度、色彩、位置、形态为主要视觉元素，从形态构成的立场上构成的作品。光构成的语言非常丰富，光的强弱、光的色调、光的形态以及光的静止与运动等都是极具表现力的特殊语言，合理并有创意地运用组合这些语言，并结合与光有关的工具材料，能有效并强烈地显示空间深度、层次、虚实等效果。如建筑设计中通过阳光洒落在结构网架以及墙面上的秩序的小三角形图案，给机械、简洁的建筑空间增加了精美的细节，创造了欢快明朗的空间氛围，光构成成为空间造型中有力的造型手段和直接

的沟通方式。再如霓虹灯、舞台灯光、夜幕中汽车灯光的轨迹等也能够创造出绚丽的空间（图1-12、图1-13）。

☐ 图1-12　光构成1　　　　　　　☐ 图1-13　光构成2

5. 动的构成

世间万物没有绝对的静止，宏观来看现实世界千姿百态的固体、液体、气体都是运动着或相对静止的。物体存在需要空间，移动变化也需要一定的活动余地。物体的移动变化还需要时间延续的过程。没有空间位置和时间过程，就无所谓物质运动。构成时间要素的延续性与空间要素的延展性之间的和谐融合，就形成了动的构成。可以说动的构成是以合理组建时空要素为主要目的。动的构成可以按运动的形式分类为摆动构成、滚动构成、振动构成、联动构成等，按动力源可以分为重力、水力、电力、风力、热力、人工力等（图1-14、图1-15）。

☐ 图1-14　松矛正宽　　　　　　　☐ 图1-15　动的构成

6. 肌理构成

造型表面的纹理特征即肌理。肌理主要依靠触觉和视觉感知，并以此作为分类的依据，即触觉肌理和视觉肌理。在视觉感知到的纹理中，依据可视的纹理不同，又可以分为

规则肌理和不规则肌理。肌理还可以分为天然和人造两类。天然肌理与材料、质感关系密不可分。而人造肌理的表面纹理是以模仿和创造为主要手段，相同的材料也可以人为做出不同的肌理效果，表面纹理是不能作为判断材质的有力凭证的。肌理不同会产生不同的视觉感受以及心理反应，构成作品就以合理利用不同肌理效果为主要研究方向（图1-16、图1-17）。

图1-16 自然肌理构成　　　　图1-17 肌理构成作品 学生习作

第二节 设计形式美基本规律与法则

　　形式美是一种对造型的赏心悦目的视觉感受和心理反应。设计的学习与创作离不开对形式美的基本规律的掌握。设计题材有比较强的时代地域的局限性，但形式美感却有永恒的优越性。形式美之所以相对永恒，是因为它是在人们长期的生活实践和持续的审美意识中摸索、总结出的符合人们普遍的审美需求的精华，故此适用于任何视觉艺术形式。

　　浅显地讲视觉元素就是可以通过视觉来交流的语言单位，是组成视觉语言的最小单位，如点、线、面、色彩、明度、疏密、肌理、空间等。在一幅构成作品中，视觉元素介入的越多，每种元素自身的属性就越弱，参与构成的视觉元素越少，元素自身的属性就越强。如果把一幅构成作品比作一份演讲稿，视觉元素就是演讲稿中用到的字与词，而字与词所组合的句子也就是视觉的要素——形态。如何组合这些视觉元素和要素正是构成的实质任务，即一种美的形式必须要做到和谐处理各种视觉元素、要素相互间的关系，设计的形式当然也包含着材质、工艺的形式美。设计基础形式从美学角度来看是各个视觉元素的组合方式和审美形式，这也是本书主要探讨的内容。

一、设计形式美的基本规律

1. 平衡

　　平衡的形式美法则，是指如何使各种造型要素在相互调节下形成一种平衡安定的现象，旨在追求视觉上和心理上的稳定性。影响平衡感的因素有形状、大小、色彩、材质、位置方向等。

空间与形态的平衡可分为对称和均衡，对称是指形态的对称中心周围的部分，在大小、形状和排列上都以中心轴对称分布。它可以呈上下、左右或环状对称，对称的形态有一条或许暗含的中轴线。对称就是被分割的形与量的绝对平衡，从形态上就是镜像，从重量上就像平稳的天平，对称是一种最稳定、简单、传统的美，这是最容易被设计师创作同时最容易被观众理解的一种形式美，对称的形态给人成熟、稳定、安全的感受，也含有严肃、安静的和谐美，如中国古代宫殿、人体的五官等都属于对称性平衡。对称之外另一种可以达到平衡效应的形式就是均衡。这种形式更具有变化性和灵活性，形与量在中心轴的两侧不再绝对相等，这种形不同、量不等的形式打破了人们富有稳定性的秩序感。因此，设计师需要更加注意弥补观众的平衡需求，巧妙利用视觉元素，设计出力度和重量在视觉上约略平衡的均衡作品。影响视觉重量的视觉元素很多，如形状的大小、长短、粗细，形态的明度、纯度、冷暖，形体的透视、肌理、质感等。均衡是各视觉元素、要素之间的疏密排列等的合理组合，给人以动感的、变化着的、耐人寻味的心里享受。由此可见，视觉上的平衡感并非指在相应位置上的形状与重量必须绝对等同，视觉可以在多方面的调整中获得平衡（图1-18～图1-20）。

图1-18　平衡

图1-20　对称

图1-19　对称

2. 比例

在造型艺术中，比例主要是指部分与部分、部分与整体的数量的比较。一幅作品所涉及的比例关系可以令观者感到舒服或者别扭，在很大程度上影响人对这幅作品的判断。

有关比例美的法则，经许多哲学家、美术家、数学家、心理学家的研究，在国际上一致公认为：古希腊时期所发明的黄金率1∶1.618长度比例关系，具有标准美的感觉，并

还证明许多造型物体与空间只要近似于这个数字，在视觉上就能够产生部分与整体的比例美感。在现代艺术设计中，设计理念和比例应用的关系也有着密不可分的关联（图1-21）。

3. 秩序

秩序无论在自然界还是在日常生活中都处处存在。秩序是产生美感的必要条件，也是美的造型的基础和一切形式美法则的根本，缺乏秩序则无法形成整体统一的效果。在平面图形和空间形态造型中，秩序感是指空间形体的某种构成特征有规律和秩序的变化，从而产生有秩序感的节奏韵律美。形态的形状、大小、色彩、材质肌理、方向等元素，通过重复、渐变、比例、发射、特异等形式进行排列组合，从而使空间形态具有秩序性和韵律感（图1-22、图1-23）。

图1-21　比例

图1-22　秩序

图1-23　秩序　学生习作

4. 对比与统一

对比是指两个或两个以上反差大的视觉元素的合理并置，起到相互衬托的作用而突出主题。在空间形态中，对比是取得变化的主要手段，对比利用的视觉元素可以是形状对比，比如大小、长短、粗细、曲直对比以及形状的方向对比；也可以是色彩对比，包括色彩的明度对比、纯度对比、色相对比；还可以是空间的位置及透视对比、排列的疏密对比、质感肌理的对比、重量数量的对比、题材内容的对比、蕴涵意义的对比以及时间空间的对比等，通过对比强化形态的个性。一幅成功对比的作品能产生动力，给观众以强烈的视觉刺激和情绪波动，留给观众深刻印象（图1-24）。

统一也可以说是调和，主要强调空间形态的一致性，寻找形态的共同性因素，促使形

态的部分和部分之间、部分和整体之间都相互协调，使空间形态产生强烈的统一感。统一手法利用各个视觉元素的共性作为组合形态的关键。以统一调和为主要形式的作品会令观众感到一种静态的愉悦，安定、舒适，当然也容易产生呆板单调的心理效应。

对比和统一是相互制约的关系，有了对比才有不同形态的形象，有了调和才有了共同特征，使作品统一协调。对比与调和相互依附，总是同时出现在一幅作品中，只是谁为主角谁做配角的问题，对比和统一一定要有主次之分，通常是统一是全局的，而对比是少量局部的。如果只有对比没有统一，形态就会杂乱无序；只强调统一而没有对比，形态就过于呆板，没有变化。只有两者都考虑到位，设计造型才能生动富于变化而又不失协调。设计中对比和统一主要通过空间形态的形状、色彩、材质、疏密、虚实、凹凸、动静等手法来实现（图1-25）。

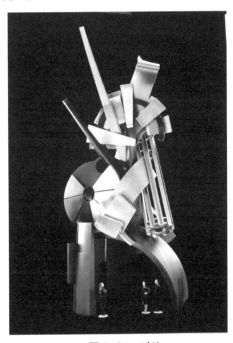


图1-24　对比
图1-25　统一　学生习作


5. 节奏与韵律

节奏在音乐中就是节拍，有一种律动的美。"节奏如筋骨，韵律似血肉"是指音乐中的强弱、快慢、长短、高低有序的曲调，在节奏的强化之下产生情调，唱之润之，朗朗上口，形成"韵律的美"。

形态间有规律的变化、差异、对比可以产生强烈的视觉刺激，把这种变化、差异、对比加以秩序性地重复会产生令人跃动的节奏感，而韵律正是节奏的重复以及强化，将一种视觉感受强化为强悍的气势、强烈的力场，如罗马宫殿里的石柱、奥运开幕式节目《缶》中的方队等。音乐中的韵律是曲调节拍、快慢强弱的重复，设计中的韵律是对视觉元素的内在秩序的重复。在造型视觉艺术中，线条的疏密、刚柔、曲直、粗细、长短和体块的方、圆、角、锥、柱的秩序变化、形式感和一致性则意味着"押韵"的概念，同样也产生"韵味"。又如在音乐上有大调、小调之分，大调庄重、激昂，表现雄伟，小调轻快、欢悦，表现优雅。在造型视觉艺术中，大调稳定的符号在形体上表现方形、柱形、正圆形，

在线性上表示直线与粗线的含义，小调不稳定、活跃在形体上则表示椎体、有机体，而在线性上则表现为曲线、斜线。由这些点、线、面、体、空间的符号形象，在节奏的约束下，造型中表现出静态、动态的趋势，也就形成了"旋律"的美感。

由此看来，线条、色彩、肌理等要素的有规律的重复都可以表现出不同程度的运动感以及节奏和韵律的美（图1-26、图1-27）。

□ 图1-26　节奏与韵律

□ 图1-27　节奏与韵律

6. 单纯

简练是指以少创造多的手法，采用尽可能少的元素来创造尽可能多的空间形态。单纯是指用易识别的简单单元体形态去表达丰富深刻的空间形态内容，使空间感觉统一明确，做到以最精简的元素表达最有力的形态内容。主要包括形态的单纯、色彩的单纯、空间组合秩序的单纯等（图1-28、图1-29）。

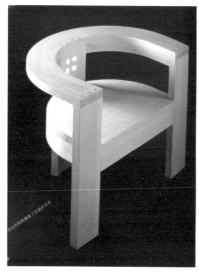

□ 图1-28　单纯

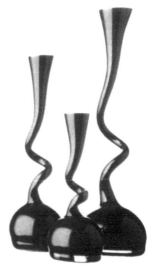

□ 图1-29　旋转的花瓶　布里特·邦纳森

7. 强调

强调含有夸张的意思，是为了更好地突出主题重点，让视觉一开始就注意到主要部分。要达到强调的效果，必须主题明确，主角突出，手法简洁。强调可以是位置、色彩、光线、形状、动态等因素决定。在设计中，我们可以运用各种方式来强调设计主体，但手法要有节制，一幅作品只能突出夸张一两个重点，否则会喧宾夺主，杂乱无章，以致失去审美价值（图1-30）。

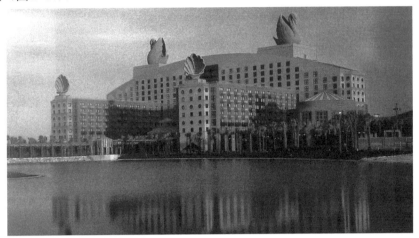

☐ 图1-30 强调 迪斯尼乐园的天鹅饭店 迈克尔·格雷夫斯

二、设计审美与意境

意境能体现出人们的精神渴求与期盼，是对艺术形式美最具蕴涵的阐释。意境美的正确传达可以使作者与观者之间相生共鸣、契若无间。

合理运用构成的视觉元素可以激发人的情感，渲染意境，材料、肌理、色彩、点的形状大小，线的曲直粗细等因素都能激发人的感情，人们通过对形态认识程度的不同，来对空间形态与氛围进行联想，从而穿越了作品的形象，进入意蕴的境界，产生情趣、情境和美的意境（图1-31、图1-32）。

☐ 图1-31 室内设计中的意境审美　　☐ 图1-32 室内设计中的意境审美

第二章 | 设计基础构成——平面构成篇

第一节 平面构成的溯源与造型基本要素

一、平面构成的溯源

平面构成是设计造型的基础学科，是在二维空间中进行造型设计的思维方式和设计方法的综合运用，是三维立体构成和空间构成中的各组成面的设计体现。其目的是运用科学的观察方法和造型手段创造新形态、新形象、新设计语言的构成教育活动，它能够强化设计的思维方式和创新手段。

1. 平面构成的概念

平面构成是现代造型设计的专业用语，它按照一定的艺术规律、形式法则和抽象思维方式创造形态与图形，以单纯性、抽象性、装饰性、艺术性为设计原则，是一种理性化、规范化的设计创造基础内容，它所表现的立体空间并非客观世界真实的三维立体空间，而是二维图形对人的视觉引导作用形成的立体幻觉空间（图2-1、图2-2）。

⌐ 图2-1　维加·帕尔　维克托·瓦萨利　　　　⌐ 图2-2　埃舍尔作品

2. 平面构成的特点

平面构成作为三大构成设计之一的基础学科，强调设计观念与新造型思维模式，强化视觉元素的形式美感与形态美感，以基础造型设计元素为出发点，以发散性思维想像创新为理念，具有基础性、创造性、多元性、科学性的视觉语言特点。它通过或抽象或具象的视觉形象化语言体系，阐释不同的设计观念和思想，以科学体系的视觉符号语言，在二维平面中表现出视觉形态、空间结构、运动趋势、光色变换、肌理材质、情感氛围的形象内容，形成特有的造型手法和基本形式。其分类方法按设计基本元素分线条、图形、纹理，按组织方式分有近似构成、渐变构成、发射构成、对比构成、特异构成、密集构成、肌理构成、分割构成、群化构成，是学习立体构成、空间构成、色彩构成的必要环节内容。

平面构成中所研究的形态、构图、形式美感、组织方式等，通过对不同课题设计中所探求的种种造型语言，形成了大量的造型设计资源储备，广泛地运用于书籍装帧、广告设计、包装设计、标志构成、VI设计、染织设计、服装设计、工业设计、舞美设计、建筑设计、景观设计、室内环境设计、城市规划以及网页设计中（图2-3、图2-4）。

图2-3　海报设计　Bela Frank

图2-4　海报设计　Bela Frank

二、平面构成的造型基本要素

在平面中，造型形象的构成要素很多，既有抽象的语言要素也有具象的语言要素，广泛而多样。所谓抽象，有具象的抽象和抽象的抽象，按照黑格尔的说法，抽象的抽象是意味着从一个对象中抽取出它与意识的一切联系，抽取了一切感觉印象以及一切特点的思想后所剩下的东西。所以抽象艺术作为"形而上的"艺术形式存在于艺术理论与实践活动中。

点、线、面作为造型要素中最基础的本质元素，能够拓展演变为无限带有个体创意的设计形象，它具有存在于造型设计中的普遍意义。因此在平面构成中，点、线、面等作为基本的构形元素和概念元素，探索它们由于其大小、形状、色彩、肌理的视觉差异和方向、空间、位置、重心的排列关系等形式与内容，寻求各元素隐喻的内涵价值和实用功

能，成为设计构成和艺术造型中的基础内容。

1. 点

（1）点的概念

"点"，黑也。《说文》中曾把点解释为细小的黑色斑痕。平面构成中则把点作为具有空间位置和形态的最小视觉单位，并有着形态各异、方圆参差的变换，还具有着大小、形状、肌理、色彩等造型特征和各自的情感象征。在二维空间中，与其它造型要素相比，点虽是最小的视觉元素，但它的地位是其它要素所不能取代的。点在造型中具有特殊的、积极的意义，图2-5～图2-9是运用点构成设计的标志、环艺等设计作品。点的不同形状与组合能够产生不同的视觉心理感受，点与造型的塑造有着实质的关联作用。

（2）点的形状

① 规则形点有圆点、方点、三角点、五角点、梯形点、多边点等规则几何形态，圆点最具点的特征。

② 非规则形点是指外边缘呈不规则的点，点的特征具有一定的随意形。

□ 图2-5 《日本彩色商标与企业识别》标志设计　桑山弥三郎

□ 图2-6　点的大小变化具有空间感　桑山弥三郎

□ 图2-7　欧洲艺术节标志

□ 图2-8　标志中点的虚实排列

図2-9　中国科技馆大厅点的构成运用

（3）点的构成与视觉感受

① 单点构成　单点具有集中、吸引视线的视觉感。点居画面中央，产生向心力，有静态感；点偏离中心位置，则产生动感和不稳定感。点越小、越圆，点的感觉就越强。超过一定比例的点，在视觉上会转化为其它形态元素，也会独立为面。黑白点的对比会产生胀缩感，同样一点置于不同环境，大小则产生错视觉变化，白底上的黑点要比黑底上的白点视觉感小。

② 点的秩序排列构成　点的连续排列具有线的感觉；点的等间距连续排列集合产生"面"的感觉；变化性间距排列能够产生空间透视感。

③ 散点排列　散点排列是设计造型中最为多见的组织形式，大量的散点排列有序的点能引导人的视线，散乱的点排列则涣散人的视线。点的大小变化具有透视、远近之感。

（4）点的构成与设计

点构成在平面设计和空间组织中以它的独特视知觉元素特征形成不同的结构形式，点具有不同的点缀效果和视觉导向。设计中的点一般是运用视觉对象与周围环境比较的对比概念来实现其导向特点，如环境设计中的一个标志、天空中飞鸟或飞机，飞机在地面虽庞大无比并非具有点的特征，但相对于宇宙则只是一个点，因此，点在视觉中具有一定的相对性。点由于其不同的排列组合产生不同的整体形态并能够传递相应表达信息和审美价值（图2-10～图2-17）。

図2-10　海报设计　点的线排列

図2-11　广告招贴　克罗德·库恩

图2-12　海报设计中非规则形单点运用

图2-13　海报设计点的秩序排列构成

图2-14　室内设计中点构成的空间运用

图2-15　深圳蜂巢餐厅点形态的运用

图2-16　深圳蜂巢餐厅点形态的运用

图2-17　建筑设计中点的构成

2. 线

（1）线的概念

线在几何学上指一个点任意移动所构成的图形，也就是说线是点的运动轨迹所形成的，线具有长度、方向、粗细等变化。

（2）线的形状与视觉感受

直线与曲线是线的两大基本形状，这两大基本形状可派生出来几乎所有线的形状，并可围合构成各种形状的图形。直线具有平静、力量、坚定，阳刚之美，直线的方向不同，情感色彩也不相同。水平线平稳、宁静、开阔；垂直线庄重、肃穆、向上；斜线构成具有动势、不安、倾斜、活力的特征；折线却使人感觉律动、紧张、焦躁、危险。因此，无论在设计符号运用中，还是在造型构图中，都会以此增加形式的情愫含义。曲线则与直线不同，具有柔和、弹性、运动、阴柔之美。几何曲线典雅、节奏、柔美、秩序、规整；自由曲线更为流动、随意、轻快、飘逸、自然。中国传统绘画有以线造型之说，并根据线的形态以及笔法特点分为"十八描"表现不同的物象，当然，在平面设计中线的宽度、粗细、虚实、肌理不同，心理感受也不同，设计中可悉心运用体会，以表达不同的设计思想。

（3）线的构成组织与设计应用

① 单线具有分割面的特性，又能够以线勾勒形成各种形象。

② 双线构成时多以粗壮的线为主，细弱的线为辅。粗线坚实、敦厚、笨拙；细线精致、敏锐、挺拔、纤巧；虚线轻松、丰富、闪动。粗细不同的线产生视觉的空间距离效果，粗线粗壮有力，具有跃然前凸之感，细线相比则有远及距离后退感。

③ 多线构成运用不同长短、粗细、曲直、深浅的线排列会产生较为强烈的空间感、起伏感、肌理质感，增加平面层次性。

线的综合运用在设计造型中多样而丰富，即具有一定的轮廓造型的功能性，又有无限的装饰性（图2-18～图2-27）。

图2-18　标志设计中线的构成组织

图2-19　单线勾勒形成的图形标志设计　　图2-20　珊瑚椅　费尔南多·汉伯特·卡姆帕纳

设计基础

图2-21　以粗细线多线构成的海报设计

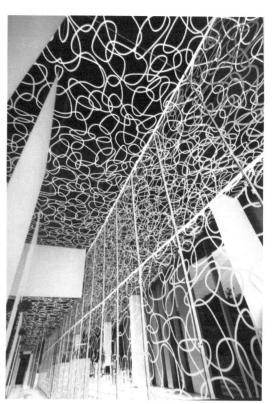

图2-22　室内设计中的曲线构成

图2-23　多线交叉构成的设计运用

图2-24　粗折线的综合运用

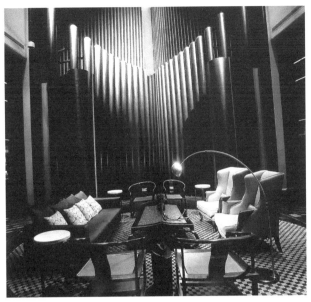

图2-25　垂直线构成的空间设计造型

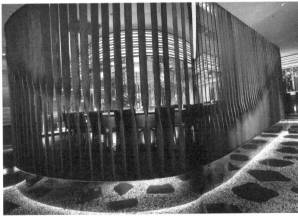

图2-26　直线围合构成的空间设计造型

图2-27　曲线构成的包装设计造型

3. 面

（1）面的概念

面在几何学上指线移动所生成的形迹，我们把点或线作一定的密集组合或适度扩张都可以形成面，由此面便有了一定的范围感和区域性。几何学上的面具有一定的位置、方向、长度和宽度而却是没有厚度的形，如平面与曲面，它们也成为平面造型的设计元素。平面构成中可以运用不同形态的面的围合形成厚实的具有三维空间感的体，因此在造型中我们常常借助于不同方向和大小的线和面塑造形体，使之有了视知觉的厚度感和立体感（图2-28、图2-29）。

⌐ 图2-28　不同方向大小的面形成三维空间感的体

⌐ 图2-29　标志设计中运用实面
与虚面构成体量感

（2）面的形状及特点

面有长有宽，有平有曲，长、宽、平、曲使面具有了各种形态、面积。根据面在造型中的相对性，面又有实面和虚面之分，实面是能够明显看到的有明确形状的面，虚面却是与实面相辅相成，不明确但又有一定视觉感受的具有隐性形状的面。面的虚实对比能够在视觉上造成丰富的远近感和层次感，以虚衬实，交相辉映。图形中的图底反转便是借助于虚面映衬实面。通常我们根据面的形状把面分为几何形和不规则形，从形态特征上又有具象形和偶然形之分。

① 具象形　是指我们能够用语言描绘名称的具象自然形态，可以理解为是有形象自身的结构、形状、肌理等生命形态所体现出的具体图形。平面具象形通常是按照一定的形式美规律归纳、提炼形成的具有装饰特征的有机形（图2-30）。

② 偶然形　偶然形是带有一定的偶发性，在设计中是以不同材料和技法偶然的、意外获得的生动自然的抽象形，具有不可重复性、天然成趣的视觉形态效果（图2-31）。

③ 几何形　几何形是对有机形的提炼概括，常常以简洁、抽象的形象呈现，单纯、规整、秩序，它体现了人的视觉概括能力。如方形、圆形、三角形、梯形、平行四边形

等，可谓是最基本的设计形，几何形在设计中以其抽象性及规整性广泛运用于设计中。抽象设计造型便以几何形为设计前提（图2-32）。

（3）面的造型意义

面通过不同的形态占据着设计造型中的一定面积，并通过不同明暗、虚实、肌理、色彩在二维空间中塑造着三维立体的画面效果，并以视错觉强化了二维的空间感和体量感。

图2-30　Bartered Bride 歌剧海报

图2-31　音乐很海报设计　皮埃尔·曼德尔

图2-32　日本舞蹈巡回展　田中一光

4. 点、线、面综合构成与设计应用

点、线、面作为造型语言的基本要素，在设计中扮演着不同的角色，承载着设计师的思想和理念，以不同形态赋予形以一定的意义，平面设计中，它们常常并肩作战，合奏出不同形式的乐曲，超越了具象艺术的极限，以无限传递着不同的意念，以美的形式表达着形态符号的文化特征，通过点线面符号活动和符号思维，使点线面符号在设计中达到一种综合设计效应（图2-33～图2-41）。

⌐ 图2-33 三木健设计作品

⌐ 图2-34 三木健设计作品

⌐ 图2-35 三木健设计作品

⌐ 图2-36 三木健设计作品

图2-37　点、线、面综合设计运用

图2-38　点、线、面综合构成　孔雯雯

图2-39　点、线、面综合构成　刘芳慧

图2-40　点、线、面综合构成　陈健美

图2-41　点、线、面综合构成　班晓旭

第二节 平面构成的形态与图形创造

一、形与形态构成

平面设计中抽象、具象与意象形象的创造是设计语言的核心要素。平面设计造型中的形，通常是指那些经过概括、提炼、美化了的形象，具有着艺术化的特点。平面构成的形与形态的创造包括基本形的创造、装饰形态的创造和设计图形的创造。

在设计表现中，形态语言与图形设计能够成为创意的工具，也是设计中最吸引目光的视觉元素。因此设计者无论在广告、包装、书籍装帧设计中还是标志及产品中都是通过不同形态的图形而体现各自的创意思想，这些图形和形象的设计往往是通过对自然形态、具象形态和抽象形态的联想创造而衍生出来的新形态。

1. 自然形态

自然形态指在自然生态环境中形成的各种可视或可触摸的实体形态。它不以人的意志为转移，如高山、峻岭、植物、动物、瀑布、溪流等。这些存在着的不同表现形式的物象形态便成为设计创意中的可视图形形象，也是人类创造的源泉。"鸟巢"是2008年北京奥运会主体育场，整个体育场结构的组件相互支撑，形成网格状的构架，外观看上去就仿若树枝织成的鸟巢自然形态（图2-42）。

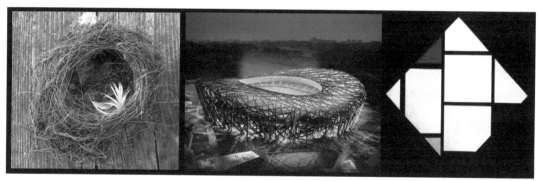

⌐ 图2-42 自然形态、人工形态、抽象形态

2. 人工形态

人工形态是指人类在文明发展过程中，为了满足人的物质及文化需要，在生产和实践中有意识地从事视觉形象要素和造型组合的构成形态，印证着人类的文明与进步。人工形态根据造型特征可分为具象形态与抽象形态。

具象形态是依照客观物象的本来面貌和构造而创造的写实形态，其形态特征与实际形态相近，最反映物象的细节真实和本质真实的典型表现方式，对具体形象有相应的还原特征，这在许多手工业制品和设计造型中都有大量体现。

抽象形态的创造是人类主观的"本质"观念符号创造，符号化与几何化使人无法直接辨清原始的形象及意义，但由此衍生出具有单纯特点的抽象形体与形态。在艺术流派中，抽象艺术是相对于具象艺术而言，人工抽象形态中的抽象在拉丁语中是"抽取"、"赐出"

的意思。在英语中，抽象还有"本质"、"实质"的词义。19世纪的抽象主义艺术曾以纯形式的点线面以及色彩语言、几何形态来表现事物的本质属性和自我情感，其代表人物康定斯基的"热抽象"和蒙德里安的"冷抽象"的创造便运用了抽象形态这种形式语言，抽象形态赋予我们更多的想象与激情。

3. 数码形态

随着信息化技术的高速发展，宇宙万物都可以通过计算机图式唤起对自然、未来、宇宙空间的视觉观赏，通过计算机展现出物质的、非物质的、现实的、梦幻的各种数字化场景，既包含着自然形态的有生长机能的有机形态和相对静止、不具备生长机能的无机形态，又包含有非人的意志可以控制结果的"偶然形态"及"不规则形"，数码形态能够创造出自然、人工、具象、抽象于一体的视觉图式形态。通过数码制造的千姿万态的新形象，传递出舒畅、和谐、自然、古朴、特殊，抒情、活泼甚至恐怖、眩晕的各种视知觉和多样心理感觉，是现代高科技对形态语言的高度完善（图2-43）。

图2-43　海报　胜井三雄

二、形与形态的造型方法

平面构成的形态与图形造型方法各异，形式多样。形态是构成图形的必要元素，其塑造手法丰富，在此列举几种常用的手绘造型表现形式。

1.写实手法与表现法

写实手法是对物象进行基本地如实描绘，它主张细密观察和表现事物的外表，以达到对物象主要特征的真实塑造。写实手法在构形中主要通过表现物象的形态、结构关系，并运用色彩、肌理等多种视觉语汇表达事物的形象本质特征，通常采用写生来完成一定的形象塑造（图2-44、图2-45）。

（1）线描法

线描法是写实手法和装饰手法中的常用方法，它方便快捷地运用线条勾勒物象的轮廓结构和神态特征，并注重采用粗细、长短、浓淡、疏密、枯润的线形变换表现物象的材质肌理和美感特征。线描法的使用过程中要特别注重对线条的穿插与疏密组织，以达到"以线造型""以形写神"的造型目的。

（2）彩绘法

即先用线描法将物象描绘下来，在此基础上再用淡彩根据具体物象色彩特征分层罩染、点绘、渲染等，达到对写实对象的色彩塑造。工具可用水彩、水粉、彩色铅笔、马克笔等。

⌐ 图2-44　线描与彩绘　李嘉欣

（3）影绘法

影绘法是在用简练的线条画出物象的轮廓线后，以色调光影概括影形，形成色调丰富、秩序条理、影像鲜明的形象效果。它常常运用不同层次的深色或黑色平涂成片，概括出平面的影形，把复杂多样的事物强而有力地抓取其形态特征，以影绘写实塑造物象，具有极强的概括力，成为装饰造型的重要表现方法之一。

⌐ 图2-45　自然能去何方　NO.1　影绘法

2. 形态装饰手法与形变法

（1）提炼与简化

提炼与简化是装饰造型常用的方法和手段，它是一种提炼过程，因此也称提炼法、省略法。它并非把对象的所有形态和色彩描绘下来，而是在保持原形主要特征的前提下，通过归纳、概括、省略，使物象主体特征或局部形象更典型、更单纯、更精美、更传神，以达到装饰形态精练突出，以简胜繁的效果，是装饰形态艺术的再创造。

（2）夸张与变形

夸张与变形就是将自然形中最经典、最具代表性部分根据作者主观创造，加以适度的夸张、变形，以反常规、反比例的艺术处理以达到主题鲜明、感染力强、完美生动、形神兼备的审美效果。夸张运用可以通过局部夸张、整体夸张和透视夸张等形式来突出强调形与神的美感。变形是通过对形态结构拉伸或压缩、错位与组合等方法，改变客观对象的常态外貌，以强调突出变换出更具有感染力的艺术形象的变形方法。设计造型中，提炼与简化、夸张与变形在设计中常常密不可分，毕加索的牛的变形便是对设计形态装饰手法的综合体现（图2-46）。

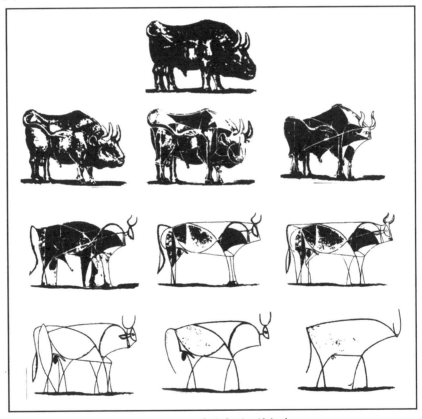

图2-46　牛的变形　毕加索

（3）几何与逻辑

几何法是抽象形式美的最直接的表达方式，也是形态装饰手法最普遍的运用形式。它抓住物象的本质特征与造型要素，根据创意需要把变化的物象处理成几何形，如圆形、方形、三角形、弧线形等，按照一定的逻辑关系由大到小、有疏到密的加以组织，是设计抽象语言在形态装饰手法中的具体应用（图2-47、图2-48）。

图2-47 用红色楔子打击白军 埃尔·利息茨基

图2-48 标志设计

（4）巧合与加工

巧合法是一种巧妙的图形组合方法，以其戏剧性、集中、强烈的组构特征，增加形象的可读性和审美魅力。古人云"无巧不成书"，中国传统图案中的"三兔"、"三鱼"等的精彩的艺术表现，以及西方绘画大师埃舍尔的艺术作品，就是大量运用了巧合与加工的图形装饰手法。巧合的图形处理往往是通过设计的形象巧妙地共用同一条轮廓线或局部的形来完成的，既有一定的偶然性，又充分发挥设计者的想象力和创造力（图2-49、图2-50）。

图2-49 巧合与加工

图2-50 斑马 舟桥全二 巧合与加工

（5）添加与求全

添加与求全是一种理想的装饰形态造型手法。添加是根据图形和创意需要，在一定的范围空间内，适当添加一定的具有典型特征的纹样、形态、符号、文字等内容，如加点、加线、加投影、加浓淡层次、加抽象或具象形态等，或图形处理中的叶中套叶、花中套花、花中套叶等，赋予它们新的生命，以更加完整地展现图形美感。求全则更加不受客

设
计
基
础

□ 图2-51 自然能去何方 NO.3
添加与求全

观自然的局限，不同时间或不同空间的、不同类别的物象都能够相组合，给人以完整和美满、充盈丰富的艺术享受。添加与求全充实和美化图形形象，达到构图饱满、变化丰富、主题鲜明、装饰性强的视觉审美效果（图2-51）。

（6）分解与组合

分解组合法是把多种物象分解、解体，再把具有美感的局部经过移位、错位、翻转、黏和、交错、反复、转换、旋转等手法重新合并、叠加组合，按照一定的形式规律和设计审美，构成一个全新的图形形象的过程。

形象的分解组合具有解构的含义，方法是将与主题相关的素材进行分解、离散，也就是把整体形象进行拆分重构，切入内在系统关系和本质进行研究，然后选择其中最具代表性的元素以及最生动的造型进行整合，以具体的视觉形态语言来传递一种完整的概念。物象通过解构，获得多种不同的表现素材，得到意想不到的表现效果，设计内容中小到珠宝首饰的设计分解与后期加工，大到建筑设计与重构，都在设计过程中通过分解组合阐释信息内容最佳的视觉表达形式，创造出熔铸着设计者思维与情感的新形象，如中国传统纹样中的龙凤形象就是对动物分解重构的结果，分解与组合在设计中具有广泛的应用价值（图2-52）。

□ 图2-52 分解与组合

（7）替代与借代

替代与借代是在图形立意表现中，不直接说明要说的内容，而是通过"代替"说明的一种图形修饰手法。替代图形是指一个图形的局部被其它图形替换的情况，有时还借用其它形态以丰富与表现本图形，本体与借体之间最好要有一定的关系或形状上的相近性。由于常规形象的部分替代与借代组合，从而产生一种具有新意的、奇特的图形效果，甚至会产生荒诞的感觉，替代图形恰恰就要利用这种荒诞和奇特造成出人意料的震惊效果，平面广告设计图形中常常运用这种手法，意在加强人们对事物深层意义的记忆和理解（图2-53）。

三、形态创意思维方法与主题表现

形态创意思维与视觉传达有着割舍不断的联系，形态创造并不是孤立的，它将运用于各种以

图2-53 替代与借代 佐藤

人为主体的实用设计中。形态创意与主题表现有着相互的关联，创造新意寻求独具匠心、清晰明朗的图形符号和设计形态成为设计思维的先导，设计师往往通过自己的独特语言与思想展现设计意图，运用联想、象征、比拟等外化的视觉图形表现相应的设计主题。

（1）设计形态创造与联想

联想，是创意的关键，是形成设计思维、完成图形创意的基础。形态的创造常常是首先通过大脑想象打开创意思维的通道，使无形的思想向有形的图像转化，创造出包含个性思维的新形象。如北京奥运会的标志设计便是通过对中国五千年丰富文化历史的联想实现的，它将中国传统的印章和书法等艺术形式与运动特征结合起来，以印章表达诚信，以形似篆书的"京"字夸张变形，幻化成一个向前奔跑、舞动着迎接胜利的运动人形，同时表达出中国文化历史的悠久和北京欢迎八方宾客的热情与真诚，又将汉代竹简文字的风格和韵味有机地融入到"Beijing2008"字体之中，使会徽图形和奥运五环浑然一体。可见，设计形态创造与联想有着割舍不断的关系，我们可通过形的联想，衍生出更多的形构图形，或转换材料质感、运用符号、文字、其它特定物象等桥梁，展开相似性联想和连带性联想。

联想法的视觉形象创造能够把相距遥远的事物连接起来，通过联想，可以开拓创意思维的新天地，找出表面上毫无关系的事物之间的内在关联性，使之交融碰撞，以包含思想的深层形象思维转换为可视化的视觉语言符号，以图式设计形态让观者领悟形式与心灵交汇的设计内涵（图2-54、图2-55）。以丰富的联想赋予相同主题不同的图式内容，取得独具新意特色的视觉效果。

（2）象征寓意法与主题表现

图形符号运用象征来表示某种抽象概念和某种特别意义的具体事物由来已久，中国的龙纹象征着皇权的至高无上，西方把鸽子和橄榄叶的组合象征和平，表达着特定的意义。

图2-54　以书为载体的联想设计系列作品　岗特·兰堡

图2-55　市民第九交响乐（1989~1992）海报设计

象征寓意法是通过具体事物及形象加以类比并借物托意，用来表达对某种事物的赞美与祝愿，以具体实在的形象比喻某种抽象的情感意念，在中国传统纹样设计中，松鹤延年、三羊（阳）开泰、年年有鱼（余）、一鹭（路）平安、龙凤呈祥、麒麟送子等吉祥图形，都是采用象征寓意的手法以表达主题情怀。平面设计中，标志、广告等也经常运用象征寓意法表现立意思想与设计理念。

（3）比拟的意象创造性思维

比拟分为拟人和拟物，拟人就是把动物、植物等物的本体当作人来表现，把物与人进行形象、性格、表情、神态、心理、情感的融合，表现出人思想性格特征，把物注入鲜活的生命，活泼生动，生机勃勃，如同文学中童话、寓言的书写。拟物则是把人当作事物来表现，涌发着亲切感和幽默性。以比拟的意象创造性思维和丰富的想象力创造出图形形象和抽象形态，具有着人格化的象征意义。

（4）精神的可视化视觉转换

形态创意中的视觉力是艺术形式与艺术情感的直接作用引起的关于力的心理对应，创意思维中运用心理情感与视觉形态的交互影响，引发视觉快感和深度记忆。如借助于幽默化图形形态处理，给人以身心放松与愉悦；借助于新奇悬念增加人对图形形态的好奇心与探索欲望，借助于亲情、友情、爱情的情感表述增强图形形态与观者的亲和力。故此，通过精神的可视化视觉转换是增加形态创意思维和主题表现的内在磁力。

（5）电脑技术的再思维创造

随着科学技术的迅速发展，新的工艺、新材料、新技术在不断地涌现，尤其是电脑在艺术设计领域中的应用，为图形表现拓展了更大的空间。视觉图形的表现技法也由于电脑的使用而更加丰富多彩，电脑技术与图形软件的应用解决了人工手绘方法的局限性，发挥出计算机绘图准确、方便、快捷、易于修改的特点，并便于保存与复制，还能够运用各种图形处理软件表现各种视觉效果，在不断地尝试与操作中完成思维的多元化创造（图2-56、图2-57）。

图2-56　海报设计　霍尔戈·马蒂斯

图2-57　平面设计作品

四、变换基本形丰富形象的多元创造

1. 创造基本单元形

平面构成中的基本形是图形创意和形态造型形式中的最小的设计单位，就像生物的细胞，以其排列组合形成了生物的新物种，展现出不同的特征和功能。以基本形作构成的或自由或规则的组合排列，能够产生丰富多样的"形态融合"，因此，创造出单纯、简练的基本单元形，是构成统一秩序和丰富的复合形象的必要内容。

图2-58 形态构成的八种方法

2. 变换形与形的组合关系

运用基本形进行新形态创造时，通过视觉形态元素的不同组合，能够衍生出更丰富的图形内容。在平面构成中，以形态的组合关系构成了形与形的有规律的不同组构方式，并以此丰富拓展了重构新形态的造型手段（图2-58）。

分离：两个图形之间互不接触，保持一定的距离，呈并列关系存在，也称并置。

接触：形与形的边缘相接触，但并不交叠，又保持原来各自形的特点，以连接形成新形态。

覆叠：一个形与另外一个形部分重叠，产生前后关系，形成空间感。

透叠：两形交迭时，重合部分产生透明感，形象富有变化且无前后之分。

差叠：两个形交叠时，运用重合部分的形态所产生的新视觉形象，其它部分虚化或消失不见。

合并：通过两形的部分合并，使之成为一体，产生一个新图形。

减缺：用一个形的局部形态遮掩削减另外一个形，形成一个新图形。

复合：一个形完全重合在另一个形态上，合二为一，视觉层次整体、突出而又有一定的趣味变化。

3. 运用正负形转换图底内容

平面设计中"正形"是指可视性强的平面形象，而相比而言的形象周围空间便称之为"负形"，在设计中把图与底进行黑白互换或色彩互换，正负形进行了倒置，从而形成了设计语言相映成趣的新特征。基本形的群化中，为了增加形式的多样性也常常通过正负形转换图底内容（图2-59～图2-61）。

_ 图2-59　运用正负形转换图底内容

_ 图2-60　运用正负形转换图底内容

_ 图2-61　京王百货宣传海报

4. 群化基本形构成新形态

　　基本形的群化构成是一种集团化的形象组合。它以基本形为单位，作上下左右并置、翻转、图底的重复变换，以紧凑、完整、均衡、团化的形象组合来产生新的图形。完整美观的群化构成是标志设计、装帧设计、装饰图案的具体运用也是重复构成的特殊表现方式。图2-62～图2-64分别运用简单的基本形创造丰富的形式结构内容，为图形创造性思维拓展了一定的模式内容，是进行形态转换与设计的规律性组合方式，产生出内容多样的视觉效果。

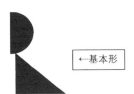

←基本形

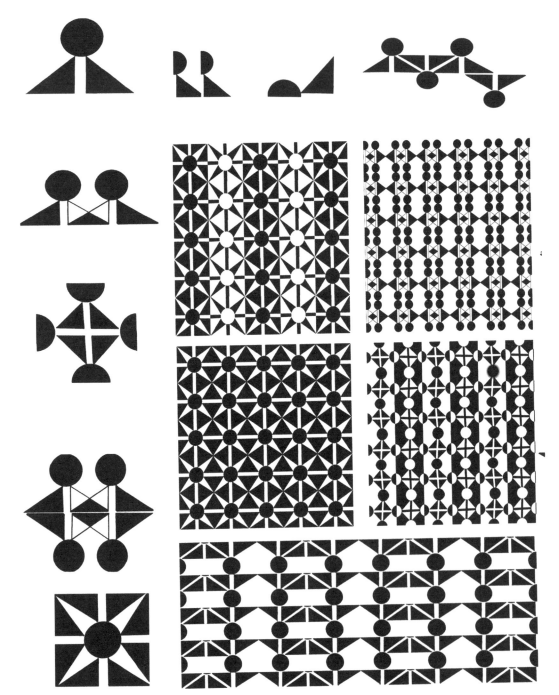

图2-62　基本形与群化构成　徐资悦　张军

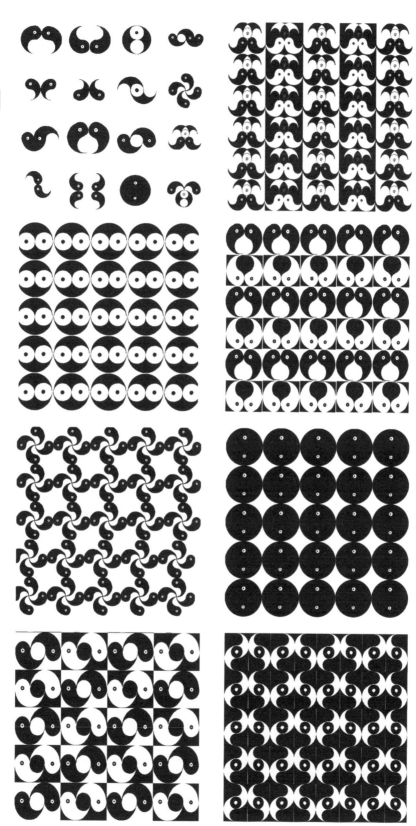

↑基本形

图2-63　基本形与群化构成系列设计　张军

←基本形

图2-64　基本形与群化构成系列设计　李盈

5. 构成骨骼形搭建平面秩序框架

骨骼在平面构成中是构成图形的组织框架和形象的编排秩序。骨骼具有分割画面空间及固定基本形位置的作用，并且具有一定的平面造型的组织规律性（表2-1）。

表2-1　常见的骨骼分类表

骨骼分类	骨网格线	基本形构成方式	主要形式
规律性骨骼	按严格的骨网格线组成骨骼	基本形按骨骼排列	重复、渐变、近似、发射等
非规律性骨骼	没有严格的骨网格线	基本型构成方式自由	对比、密集等
作用性骨骼	显性骨网格线	骨骼给基本形准确的空间	渐变、发射等
非作用性骨骼	隐性骨网格线	有助于基本形的组织、排列	对比、密集、特异等

平面构成的多种组织形式往往便是按各种骨骼线及线与线交叉所形成的骨骼点组成来组织结构关系的。骨骼的组成部分有骨骼框架、骨骼线、骨骼点、骨骼单位，例如汉字书写中所用的田字格与米字格，每个田字为一个骨骼单位，有横竖的骨骼线，有横竖交叉所形成的骨骼点等（图2-65～图2-68）。

图2-65　规律性骨骼　董广征

图2-66　非规律性骨骼　于红媛

图2-67　作用性骨骼

图2-68　非作用性骨骼　马丁·伍迪

五、平面图形创意的设计方法

1. 同构图形

同构，指的是两个或两个以上的图形经过想象和思维巧妙地组合在一起，共同构成一个新图形，这个新图形并不是原图形的简单相加，而是一种超越或突变，以形达意，以意决胜，形成强烈的视觉冲击力，给予观者丰富的心理感受（图2-69、图2-70）。

（1）共生同构

在共生同构图形中，物形与物形的轮廓线之间相互成为对方的一部分，彼此相互借用、衬托、依存、反转，从而一语双关的表现创意主题，又称双关图形。

图2-69　伊斯特万·奥罗兹

图2-70　色彩士检定　佐藤

（2）异形同构

以不同物象形的整合，多层次、多角度地加以联想，将一种物形和另一种物形巧妙结合，运用异形达到对主题涵意视觉演化的目的，是指通过一个或多个完整的形象的局部或性质上的变化，使之产生新的形态和含义。

（3）异影同构

异影同构是借用影子投射到背景上的各种可能图形，来体现创作意念。影子作为想像的着眼点，产生的相应的变形、夸张和置换，以对影子的改变来表情达意，反映事物内部的矛盾关系和本质特征，影子既可以是投影，也可以是镜中影像或水面倒影，当实形代表现象和外表时，异影则隐喻反映着本质和因果关系，异影同构以其相映成趣的事物的正反两面，将现象与本质等不同元素巧妙地组合构成在一起（图2-71～图2-73）。

图2-71　异影同构　孙笈

图2-72　异影同构

图2-73　异影同构

（4）换置同构

换置同构是按照一定的需要，在保持其物形基本特征的基础上，将原物形素材中的某一部分换上另一种物形素材，或称"张冠李戴"或元素替代，从而产生一种具有新意的、奇特的新图形形象，在看似荒谬的视觉形象中透出一种理性的秩序感和连续性（图2-74）。

2. 无理图形

无理图形是运用非自然的、不合理的违规图形进行图式设计，它打破了客观世界的合理固定的秩序和司空见惯的常规形象，以荒唐反常的形态语言重组了客观世界的物象，目的在于打破真实与虚幻、主观与客观世界的界限，把隐含在深处的心理和情感、意识与潜意识、梦幻与现实的含义以视觉图式显现出来。

无理图形经常运用逆向性思维方式，挖掘现实形象或视觉和谐理论的对立面，进行颠覆性的图形改变，从不同的视角、不同领域去观察物象的新含义和表现方式，充分释放出我们的想象力和创造力，形成奇妙的视错觉勃理现象。荷兰艺术家埃舍尔的作品无理图形得到了最广泛的实践与运用，他一生被悖论和"不可能"的图形结构所迷住，在二维空间和三维空间相互变换，绘制了大量"迷惑的图画"，以非常精巧考究的细节写实手法，生动地表达出各种荒谬的结果，制造出引人入胜的荒谬和真实、可能与不可能交织在一起的具有思辨意味的图形形式（图2-75）。这种无理图形也被日本设计大师福田繁雄以及之后的许多设计师所关注使用。

⌐ 图2-74　建筑世界博览会
雷纳多·阿兰达

⌐ 图2-75　无理图形　埃舍尔

3. 减缺图形

图形局部由于被形态遮掩削减或作隐形处理，形成一定的抽象残缺美，既是图形形象的造型特点，又运用隐形和损害部分，强化好奇或主题，引发观者的思考和激发充分联想，达到以少胜多、以简胜繁的效果（图2-76）。

图2-76　减缺图形

4. 拼置图形

拼置图形是指利用各种现成形状的物品或不同的形象素材整合拼出新的图形，拼置图形常常需要借形生意，根据自我认识和理解，发挥多层次、多角度地艺术想象，对事物进行灵性的挖掘，使其价值和意义在于物形之间的相互转化而达到一种新的整合（图2-77）。

图2-77　拼置图形

5. 文字图形

图形创意中以文字作为创意的主题形象设计非常多见，文字作为装饰内容在壁画器物中已有悠久的历史，古埃及的建筑和壁画有大量的见证，中国的青铜器和陶瓷制品中文字也颇为多见，文字具有着独特的形象和符号体系。在平面设计中，汉字图形和字母图形具有着设计元素的说理与象征意义，它们通过意象变化来组织造型，把文字的内涵特质、外在构形与视觉化语言相结合，展现出文字图形的独特艺术魅力。福田繁雄作品展《F》海报系列中，其部分作品画面中，以福田名字的首字母"F"为主体，对该字母进行变化。例如以"F"为基本型，把坐着的女孩和奔跑着的动物形象等巧妙布局于中，使其作品打上福田的符号，福田繁雄作品展《F》系列海报文字图形系列成为他的代表性作品之一（图2-78、图2-79）。

图2-78 福田繁雄作品展《F》系列海报

☐ 图2-79　海报设计　Bela Fran

第三节　平面构成的基本形式与构图组织方法

一、平面构成的基本形式

1. 重复构成

（1）概念

重复是指同样的东西再次出现，在构成中是指视觉形象的同一要素或形态连续地、有规律地出现两次以上的反复排列所形成的重复性组合形式。由于形象元素规律性、连续性以及反复性的表现特征，在设计中呈现出和谐统一的视觉效果，具有秩序化、整齐化的艺术特征。

从艺术的发展看，音乐、舞蹈、建筑、工艺美术等所存在的重复规律，与自然宇宙的春夏秋冬、阴阳圆缺周而复始的重复息息相关，都展现出自然与艺术的节奏韵律形式，重复因此成为人类造物中井然有序的陈述方式，从房屋建造至家具产品、从生活用品到工艺产品、重复在设计中具有广泛和实际的运用价值。（图2-80～图2-85）

（2）形式与应用

重复构成是设计中最基础的形式，在图形中可以加强对象的视觉记忆。特征是形象或骨骼的连续排列，呈现出统一性的韵律效果，如同文学中的排比句，秩序条理、铿锵有力。

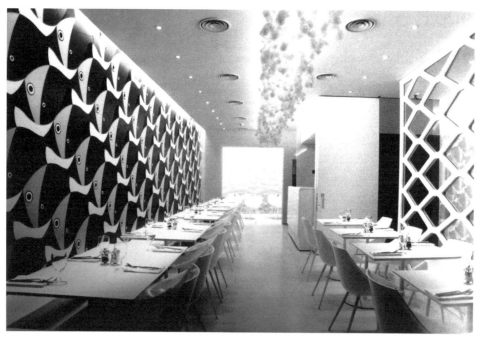

图2-80　室内设计中的基本形重复

图2-81　骨骼重复构成　李鑫鑫

图2-82　基本形重复构成　班晓旭

图2-83　基本形方向、角度、正负及
位置变化的重复构成　刘畅

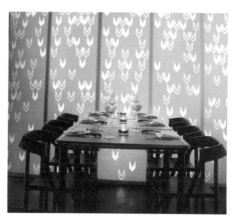

图2-84　室内设计中的重复构成

图2-85　标志设计中的基本形重复

① 基本形重复应用

a. 连续使用同一基本形，可以产生整体构成的力度。

b. 细密的基本形重复会产生形态肌理的效果。

c. 基本形绝对的重复，有齐一美感而容易单调，故可以有方向、角度、正负及位置的变化。

② 骨骼重复与应用

a. 骨骼是构成图形的骨架，在规律性构成中，使图形有秩序地排列。

b. 骨骼与单元形不变，单元形变换应用，构成新形式。

c. 骨骼发生宽窄、方向、移位、反射、弯折以及无规律变化，构成重复的新形式。

2. 渐变构成

（1）概念

渐变是一种符合自然变化规律的现象，自然界动植物的生长与衰亡多是在逐渐变化的，科学研究也是在历史的长河中逐渐发展，艺术视觉形象的渐变是源于生活的视觉感受，道路的宽窄、透视的大小都成为平面中有秩序的渐变现象。

渐变构成作为形态的有规律的变化秩序构成，是以基本形或骨骼渐次地、循序渐进地逐步序列化变化。在渐变构成中，基本形和骨骼线的变化非常重要，既不能缺少连贯性又不能过于重复、累赘，缺乏突变。只有这样才能使画面有节奏感和韵律感的情感表达，同时又有一定的空间进深透视效果（图2-86～图2-88）。

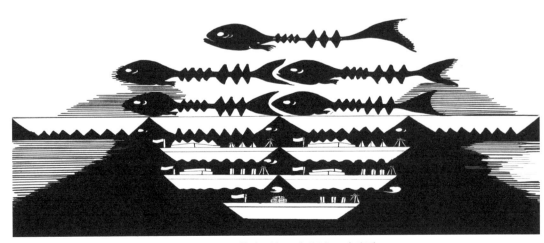

图2-86　基本形与正负渐变　李嘉欣

图2-87 单元渐变

（2）基本形的渐变与应用

基本形的渐变有具象渐变和抽象渐变两种形式。通过对基本形进行压缩、削减、位移或两形公用一个边缘等途径，由一个形象逐渐变化为另一个形象。同时也可以把基本形作大小、方向、角度、位置、色彩等渐变处理，增强形变空间感、运动感、立体感等视觉效果。

（3）骨骼的渐变与应用

骨骼线的位置有规律的渐次变化，往往产生令人眩目的效果，可以作单元渐变、双元渐变、等级渐变、联合渐变、正负渐变等。

图2-88 双元渐变 张帅

① 单元渐变　单元渐变也叫做一次元渐变，即仅用骨骼的水平线或垂直线作单向序列渐变。

② 双元渐变　也叫做二次元渐变，即将竖的或横的两组骨骼线同时变化，比单元渐变更具有立体感。

③ 等级渐变　将骨骼作横向或竖向整齐错位移动，产生梯形变化。

④ 联合渐变　将骨骼渐变的几种形式互相合并使用，成为较复杂的骨骼单位。

3. 近似构成

（1）概念

近似是指类似，相像而不相同，但又有着共同的特征。近似构成也就是指单位基本形和构成骨骼变化不大或相类似的形象组合。类是很多相似事物的综合，具有一定的共性特征，通常情况下，近似构成在设计中，一般采用以基本形之间的变换、变形、添加、简化

等求得类似的形象，布局在规律性骨骼中，寓"变化"于"统一"之中，这也是近似构成的视觉艺术特征（图2-89～图2-91）。

图2-89 室内设计中的形状近似

图2-90 近似构成

图2-91 近似构成 刘芳惠

（2）近似构成形式与应用

① 形状近似 形状近似也就是指基本形的近似，主要以基本形为依据，进行加减、变形、正负、方向、切割、重新拼贴、压缩、拉长、扭曲形象或局部夸张手段来设计画面的近似变化。

② 骨骼近似 骨骼近似是指骨骼单位可以打破严谨的规律骨骼框架，可以适当变化，

形成近似骨骼的构成特征。

4. 特异构成

（1）概念

特异构成是指在同类的事物中，变异其中个别骨骼或基本形的特征，使规律或者秩序中突现鲜明的异质、异形、异色等因素，突破规律的单调感，使其形成明显反差，反常规的变异元素常常成为视觉中心，增加了构成设计变化和趣味的形式美（图2-92～图2-96）。

⌐ 图2-92　骨骼、形态特异　赵倩

⌐ 图2-93　形态、骨骼特异　聂迪

⌐ 图2-94　骨骼特异

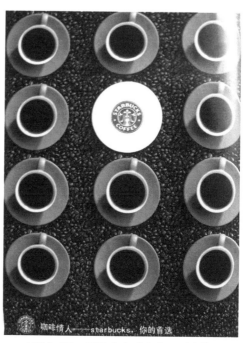

⌐ 图2-95　星巴克咖啡广告　形态特异

图2-96 色彩与方向特异

在规律性骨骼和基本形的构成内，任何元素均可作突破或变异的特异处理，如形态的异常形、骨骼单位以及大小、色彩、肌理、位置、方向、正负等，如"万绿丛中一点红"便是一种色彩的特异现象，鹤立鸡群的"鹤"则是一种异常形的形状变化，这些违反规律和秩序的在画面上集中在一定空间的小部分特异元素，极易引起人们的心理反应。

（2）特异构成形式与应用

① 骨骼特异 骨骼特异是指在规律性骨骼之中，部分骨骼单位在形状、位置、大小、方向发生了变异。

② 形态特异 在规律性重复为主的基本形构成中，将个别基本形在形象上发生变异，包括形象大小、形象方向、形象正负、形象位置、形象肌理、形象色彩、形象空间变异等，因所作特异的部分在数量上少，甚至只有一个，容易形成强烈的视觉焦点。

5. 发射构成

（1）概念

发射构成指基本形或骨骼单位环绕一个或多个中心向外散开或向内集中而形成的发射式图形。由于其包含重复和渐变的双重特征，且具有一个或多个发射中心，成为具有鲜明视觉焦点的、富有动感的、强烈的视觉图形。

发射通常具有方向性强的规律性，其种类繁多。光芒四射的太阳是以中心为发射点，中心式发射在发射构图中具有一定的普通意义。发射的骨骼线可以是直线、曲线、弧线等，以骨骼线为依据，由此形成中心式、同心式、螺旋式发射构成，也有"离心式"和"向心式"发射构成之说，在设计中富有爆发力和动感旋律（图2-97～图2-104）。

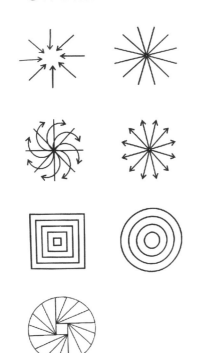

图2-97 向心式、离心式、同心式、移心式发射图示

设计基础

⌐ 图2-98 中心式发射构成 王婷婷

⌐ 图2-99 离心式发射构成 埃舍尔

⌐ 图2-100 移心式发射构成 李银铃

⌐ 图2-101 多心式法射构成 刘芳慧

⌐ 图2-102 家具设计中的同心式发射构成 南娜·迪策尔

图2-103 广告设计中的中心式发射

图2-104 "UCC"咖啡馆海报中的离心式
发射构成 福田繁雄

（2）形式与应用

① 中心式发射

a. 离心式 放射点一般在画面的中心，基本形由中心向外逐渐扩散。

b. 向心式 基本形由四周向中心集聚，放射点在画面外。

c. 同心式 基本形环绕一个中心渐扩渐大，如同箭靶的图形，形成同心圆。

② 移心式发射 放射点按照一定的动势有秩序地渐次移动位置，形成有规则的移心式变化。

③ 多心式发射 在一幅作品中，有多个放射点存在，从而形成丰富的放射集团和发射空间。

6. 对比构成

（1）概念

古希腊哲学家郝拉克里特曾经谈道："没有高低就没有和谐，没有男女两性的对立就没有生命。"高低与男女便是成为对立与对比存在于和谐中的相异因素，自然环境与人类造物创造出诸多的对比形式，形成不同的个性特征。

对比与调和作为形式美规律之一，包含着对立与协调。对比在形式的运用上强调的是各要素之间的差异性和对立性，对比的双方都会在视觉上获得强调与突显的地位，我们可以运用相反性质的对立要素组合，依靠形状、大小、方向、面积、疏密、黑白、粗细、高低、远近、曲直、方圆、色彩、肌理、软硬、动静、轻重、虚实等对比关系，对平面构成的诸要素互相比照，给人以强烈、显著、鲜明的感觉。也可以降低各要素之间的差异性，使对比模糊、轻微，这都是根据设计需要选择其强弱关系的。在对比的运用中，我们要注意设计要素的和谐统一，并从主次、呼应、强弱中彰显对比的节奏韵律（图2-105～图2-114）。

图2-105 广告设计中的密集对比

图2-106 家具设计中的密集对比

图2-107 排列对比

图2-108 形状的方圆、黑白、虚实对比 聂迪

图2-109 形状对比 孙笺

图2-110 形状的大小、多少对比

图2-111　虚实与密集对比
　　　　　陈健美

图2-112　对比构成

图2-113　建筑设计中的形状
　　　　　对比　黑川纪章

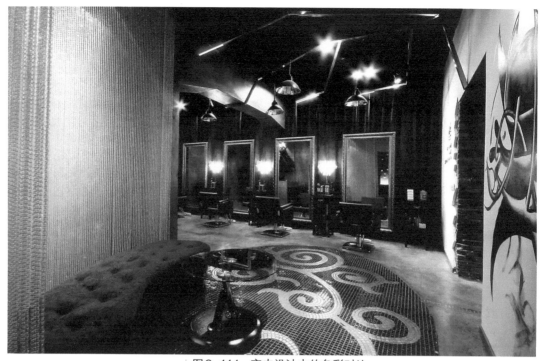

⌐ 图2-114 室内设计中的色彩对比

（2）对比构成形式与设计应用

① 形状对比

以形状作为对比的核心要素。比如形状的大小、方圆、黑白、规则与不规则等，利用任何相反或者相异的形状都可以形成对比。

② 密集对比 密集对比又称聚集对比，在构成设计中，聚散是一种最常用的组织结构和处理图形的对比手法，所谓"疏可走马、密不透风"便是对布局中密集的元素与松散的空间所形成的对比关系的最好说明。密集在设计中主要是指基本形或装饰图形在整个构图中，有疏有密、对比分明，造成一种视觉上的张弛节奏。形的最疏或最密的地方均可成为整个设计的视觉焦点。

③ 排列对比 排列对比是指编排方式上的对比。比如排列方向、空间、位置作为对比要素，但要注意上下、左右空间位置的对比均衡以及重心处理。

④ 色彩对比 以色彩学中的色相、明度、纯度、冷暖作相应对比，强化视觉色彩空间与色彩韵律。

⑤ 虚实对比 虚与实是事物对立的两个方面，是艺术创作技巧的美学原则，两者互为前提，相辅相成。虚实关系的处理使平面构成关系主次分明、条理秩序，相映成趣。实者在视觉中突出显赫，虚者空灵混沌，如同宇宙中的地与天。平面构成中虚实对比关系常常要以实带虚，以虚衬实，虚实变幻，相互映衬，虚实对比能够显示出平面形态组织的形式独特性和趣味性。

7. 分割构成

（1）概念

分割是艺术造型和日常生活中最基本、最常用的手段之一，它按照一定的比例和秩序

对空间和形态进行划分与切割，形成新的组织形态。在构成中，构成方式也就是把整体分割成部分，如规划设计中的区域分割，建筑设计、园林景观、室内设计中的空间分割，广告招贴、书报版面、网页设计中的平面分割等。美术领域里蒙特里安的理性抽象主义，创作的主要形式其实也是运用点线面分割空间，并应用于建筑、家具以及服装设计领域中，分割构成在设计与造型中起着重要的作用（图2-115～图2-121）。

▢ 图2-115　室内设计中的分割的形式

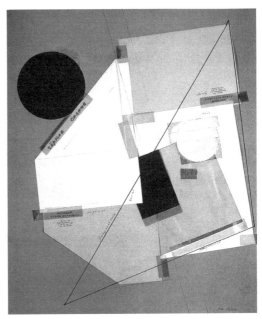

▢ 图2-116　分割构成

（2）分割的形式

① 等分割　等分割有两种，等形分割与等量分割。

a. 等形分割是形状或数量完全一样的重复性分割，分割界线在设计中可自由取舍。

b. 等量分割分割出来的形状可以不同，但面积和比例相当。这类作品由于分割后的形状各式各样，所以变化丰富而具有趣味，同时在量上又不失安全稳定感，属于均衡美。

▢ 图2-117　等形分割　李盈

▢ 图2-118　等量分割　孙福东

② 自由分割　自由分割是不规则的，凭作者主观意象、审美能力和实践经验对画面进行的无规则分割。给人自由活泼、不受约束的感觉，但要注意构图的统一感。任意自由的划分平面与空间，给人自由轻松、率性洒脱的愉悦感，设计时需注意每个视觉元素的细微变化，同时又要协调相互的整体关系。切忌各元素安排得杂乱无章。

⌐ 图2-119　自由分割　解婷

⌐ 图2-120　自由分割　董广征

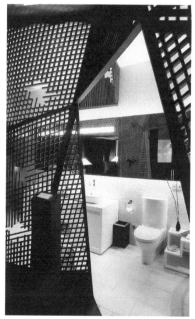

⌐ 图2-121　室内设计中的自由分割

③ 数理分割　是指在造型中，根据严格的比例和数列关系进行的分割。利用比例完成的构图通常具有秩序、明朗的特性，包括黄金分割、数列分割。数列分割还可以分为等差数列分割和等比数列分割。

④ 黄金分割　所谓黄金分割是一种数学上的比例关系，希腊数学家欧克多索斯是第一个研究黄金分割比例的人，并建立起比例理论，因此古希腊有很多雕塑和建筑中都包含着黄金比。古今中外，从建筑到雕塑，从绘画到设计，黄金比被广泛应用。黄金比之所以

令人有神圣之感，是因为它含有无理数在内的数字，如果取至小数点以下第三位时，则为1.618，这是个极其复杂难以计算的数字，但在几何学上却是简单可以求得的优美比例，并被公认为视觉上最顺眼、最舒服的比例（图2-122）。

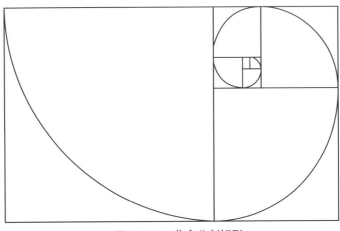

⨆ 图2-122　黄金分割矩形

⑤ 数列分割　数列分割包括等差数列、等比数列、斐波那契数列、调和数列等，创作以渐变为主要形式的作品，因渐变关系是为"恒定差量"与"恒定比"的排列方式，分割线的间隔依据某种规律逐级依次增大或减少，这种间隔的渐变会对视觉有一定的导向，因此是统一性较强的、有方向感以及动势的分割方法，因此，具有较强的韵律与节奏感（图2-123）。

a. 等差数列变化比较固定，变化的量是一个恒定的差，因此，以等差数列为渐变依据的图形相对比较舒缓柔和。数列变化的规则一般为：a、a+1、a+2、a+3、a+4、……

b. 等比数列是个强有力的数列，在开始时变化微妙，但越发展越剧烈，给人以强有力的视觉冲击，作品醒目明快。数列变化的规律如：a、a^2?、a^3?、……

c. 调和数列与等差数列相反，越后面的变化越小，而且极其自然。常用公式如：1、1/2、1/3、1/4、……

d. 斐波那契数列是以发明人的名字来命名的，它也是很好用于设计作图的数列。它以一种有规律的模式递增，这一变化率与自然界中很多动物、植物的生长规律恰好吻合。变化率是在中途近似等比数列，但也具有规则性的平稳，令观者视觉感受很舒服。常见变化公式为前两项相加的和为第三项：1、2、（1+2=）3、（2+3=）5、（3+5=）8、（5+8=）13……

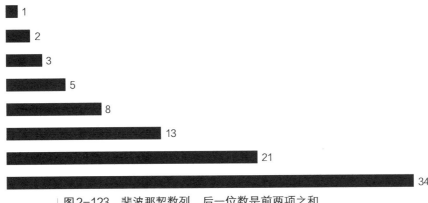

⨆ 图2-123　斐波那契数列　后一位数是前两项之和

以上为常见数列，其实我们也可以自由创作数列并应用在设计中，对于艺术而言，只要感觉上具有了这种差与比的"量"的视觉对比构成关系，也就具备了数列分割的特征与属性，视觉艺术并不需要图解数学，关键强调的是这种比值的视觉层次感受。

⑥ 单元形分割　以某种单元形状做群化重复，并以此为依据划分空间，如人行道上有规律的铺砖。拼图的每一个单元形就是对整幅图画的分割。这种分割的单元形可以是几何形的，也可以是具象的以及非具象的。

⑦ 水平、垂直与斜线分割　因分割中有明确统一的分割线，故显得整齐有序，明确利落，能够取得强烈的统一感（图2-124）。

图2-124　运用水平、垂直与斜线分割构成的屏风设计

二、平面构图组织形式

构图作为造型艺术的专用名词，是指设计者在有限的空间或平面里，对自己所表现的形象内容和元素符号等进行主观的经营组织，形成的整个空间或平面的结构形式，藉以实现艺术家的表现意图和设计思想。

1. 中心式构图
形象主体位于中心位置、视觉中心突兀、明确，一目了然，端庄稳定。

2. 对称式构图
构图中将图形元素以对称排列，具有完整稳定、肃穆、平衡的视觉特征。对称构图有左右对称、上下对称的图式规律。

3. 垂直式构图
设计形式与图式规律以垂直方向为主，挺拔耸立，积极向上。

4. 倾斜式构图
设计形式与图式规律以倾斜线方向为主，有时倾斜成对角线，画面活泼，富有动感与

速度感，目标有指向性。

5. 边角式构图

图形构图集中在边角，运用集中地创构图形，画里画外对比明确，空灵处视野开阔，令人遐想无限，富有节奏感。

6. 交叉式构图

图形构成安排以自交叉或倾斜交叉为主，具有一定的矛盾相交点，视觉冲击力较强。

7. 三角式构图

将图形元素组合在三角形中，正三角形构图平衡稳定，倒置的三角形具有倾斜动感的视觉特征。

8. 平行式构图

设计形式与图式规律以水平方向为主，具有横向的开阔延伸感。

9. 散点式构图

散点自由排列的图形特点均衡和谐，生动多样，轻松自如，表现内容多样丰富。

10. 均衡式构图

均衡式构图是以视觉感受的平衡为特点，组织结构中通过图形和色彩的呼应达到一定的均衡感，上下或左右面积大小并非相等，但感觉上形成一定的分量相等，如同老式的杆秤。

11. 发射式构图

把图形元素纳入放射的网络线中，放射中心视觉感突出，放射线中形象具有视觉的流动性。

12. S形构图

图形构图以曲线的S形为主要形式，优美舒缓，阴柔典雅（图2-125～图2-136）。

图2-125　中心式构图　福田繁雄

图2-126　对称式构图　岗特·兰堡

☐ 图2-127 垂直式构图

☐ 图2-128 倾斜式构图 福田繁雄

☐ 图2-129 边角式构图

☐ 图2-130 交叉式构图

☐ 图2-131 三角式构图

☐ 图2-132 平行式构图

☐ 图2-133 散点式构图 福田繁雄

☐ 图2-134 均衡式构图 岗特·兰堡

图2-135 发射式构图 福田繁雄

图2-136 S形构图的海报设计

第四节 平面构成与空间构架

一、视觉空间的含义与视觉价值

空间在物理学的解释为宇宙中物质实体之外的部分。物质实体之外具有着抽象的虚无性，在视觉艺术中为了体现存在于虚无空间的物质三维性质，便借助于透视空间表现物质实体，并且展示出其空间的体量，由此实体和空间体量中所包含的空间暗示越是肯定，画面提供的三维幻觉就越是生动，这在造型艺术和设计运用中都有所展现。

西方透视学的研究与应用对视觉空间的体现起着重要的意义，艺术品为了获得真实空间特性的明确观念，它不仅强调出长、宽、高及时间这四个量之间的关系，还强调了视觉源点注视者的空间位置，它所表示的是视线中的空间，是一种视觉源点与外界造型的相对关系的视觉空间，如同我们在观赏文艺复兴时期的绘画艺术，运用透视、色彩学便把立体造型描绘得坚实突兀（图2-137～图2-140）。

图2-137 视觉空间 埃舍尔

图2-138 视觉空间 班晓旭

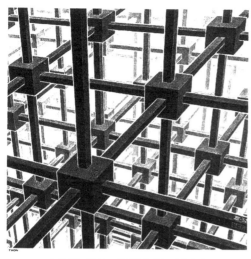
图2-139 视觉空间 埃舍尔

图2-140 视觉空间 王婷婷

二、平面构成中的空间观念

阿道夫·希尔德勃兰特在《造型艺术中的形式问题》中曾提出空间观念的重要意义："我们与视觉艺术的关系主要在于我们对空间特性的感觉，没有这种感觉，要在外部世界中确定方向是绝对不可能的，因此我们必须把我们一般空间观念和空间形式感觉视为我们对现实事物的观念中最重要的事实"。所以建立和培养设计空间意识，在平面设计与构成中，研究空间观念及其视觉表现，在不同的图形组构和细节的相互依赖关系中，构建以视觉透视所求得的幻觉性空间，它有助于唤起人们的感觉器官对空间、立体、实体的心理需求，毕竟我们所设计和服务的对象是存在于自然空间的以人为主体的社会空间。因此，在设计中树立一定的空间观念有着一定的必要性。

三、平面中的空间效果

平面是二维的，但是，在具有二维特质的平面中却能够展示包容着各种实体的三维立体空间，这便是画家和设计师经过思维分析、创意设计的结果。他们运用或抽象或具象的形态构成，通过对画面层次、大小、面积、位置、虚实等组构关系的对比，从而在平面中获得了深远的立体空间感（图2-141～图2-143）。

立体空间的创造借鉴了不同学科不同类别的理论和知识，尤其是运用了透视学原理。透视学是研究透视的一门科学，属于自然科学。透视在造型中是指用线条或色彩在平面上表现立体空间的方法，对于设计造型技法理论具有极其重要的意义。

图2-141 深远的立体空间感

图2-142　海报设计中的空间效果　福田繁雄

图2-143　海报设计中的空间效果

立体空间造型是运用透视学中的形体近大远小变化以及黑、白、灰空间变化来完成空间塑造的。因此在平面中塑造立体，一定要特别注重深度的空间关系，即使形态都是二维的，也要在组构中注意它们的空间位置和虚实处理，从而在平面的纸上使形态主体达到了一种具有空间深度感的三维立体空间效果（图2-141～图2-143）。

四、层次秩序与视觉空间表现

平面视觉空间表现是视觉审美的重要环节，也是存在于视觉形式美中条理与反复中的规律，在形式美中秩序以其条理性与规律性的形式组成求得画面视觉和谐的状态。就视觉空间而言，也往往是通过条理性的层次秩序组织获得立体空间效果，层次性反映在二维的平面空间中，往往是通过形态图形的结构关系处理取得的，如形态的大小、高低、虚实渐变、构形掩映关系等，都能够表现层次秩序与空间效果。在平面设计中如果我们使用的形态层次关系少，渐变元素单一，重合交错掩映变化对比弱，那么视知觉空间感就弱；反之，形态层次关系多，透视与虚实变化大，那么就会形成平面构成中的深度空间。深度空间更多的是利用透视变形层次秩序来完成的视错觉空间表现。

我们都熟知，浮雕与圆雕的差异是对于立体空间的处理手法特征，浅浮雕与深浮雕的差异也在于深度的不同。由此可知进深的差异导致了深度空间的塑造和立体的效果，根据进深的空间表现，形态间的空间距离以及虚实对比关系，我们把平面视觉空间也可以分浅度空间与纵深空间。

1. 浅度空间的空间组织

（1）阴影空间

物象由光的照射而产生阴影，从而凸显物体的立体感，这是我们基于生活的认识，平

面设计中阴影的区分会使物体具有立体感觉和物体的凹凸感（图2-144）。

图2-144　阴影空间

图2-145　鲁宾之壶

（2）图底空间

图与底是相对而言的，有形则有底。要使形态达到感觉明确显现，便通过底加以衬托。图底空间是通过"图地反转"与互用，达到对空间的相互体现与视觉流动。它是1920年由一个叫鲁宾的人研究出来的，故称"鲁宾之壶"，成为图底空间的典范之作（图2-145～图2-147）。

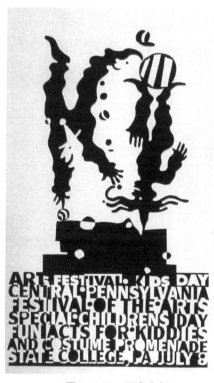

图2-146　图底空间

图2-147　图底空间

（3）色彩空间

利用色彩的冷暖、明度、纯度变化体现空间。暖色靠近，冷色远离，纯色前进、灰色后退，色彩对比强空间感强，反之则空间感弱（图2-148）。

图2-148　色彩空间

（4）弯曲空间

弯曲由于加大了平面的起伏度，故产生一定的深度变化和空间幻觉，利用平行线的方向与曲度改变也能够产生三维感的幻象（图2-149）。

图2-149　弯曲空间

（5）肌理空间

粗糙的表面使人感到接近，细致的表面使人感到远离，设计中运用相异的材质肌理表达不同的视觉空间。

2. 纵深构成空间组织

纵深构成是空间构成的特殊形式，主要物象前与后的距离关系，运用透视、疏密、渐变推移等手段是达到纵深效果的体现，又称之为深度空间。它强调空间的无限进深感的视觉传递性，是表现设计创意和立体三维空间的重要手段（图2-150～图2-161）。

（1）透视空间

主要利用透视学视觉原理表现纵深空间。透视形态的近大远小、近高远低，近长远短，近粗远细的是表现纵深构成最有力的手段。透视现象大小相同的东西，由于远近不同产生大小的感觉。同样道理，在平面构成中，面积大的我们感觉近，面积小的则远离，这便产生了纵深空间。

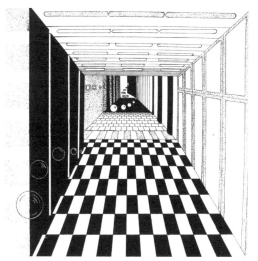

⌐ 图2-150 透视空间 孔雯雯

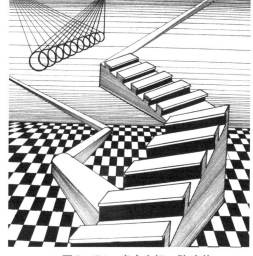

⌐ 图2-151 虚实空间 陈建美

⌐ 图2-152 重叠空间 于惠玲

⌐ 图2-153 疏密空间

图2-154 透视空间 潘光香

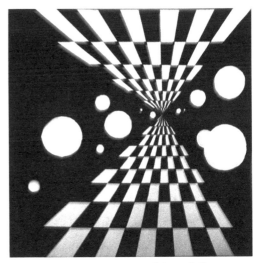

图2-155 透视空间 陶伟

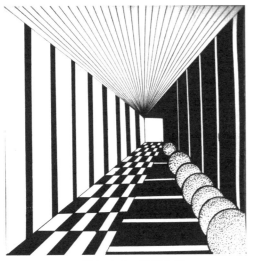

图2-156 透视空间

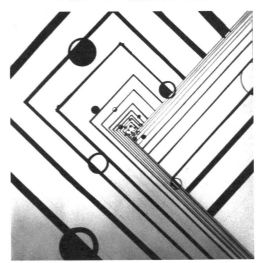

图2-157 疏密空间 许资悦

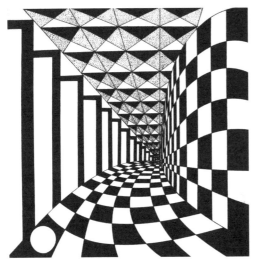

图2-158 透视空间 刘丽

图2-159 虚实空间 于惠玲

＿图2-160 透视空间 李鑫鑫

＿图2-161 疏密空间 刘畅

（2）疏密空间

疏密空间是运用形态的疏密组织形成的视知觉空间，由间隔疏朗至间隔细小的形象或线条的疏密变化都可以产生空间感。疏密空间是渐变推移在纵深空间表现中的中方法运用，其疏密推移变化越强烈，则空间深度效果越显著。

（3）重叠空间

在阿恩海姆的《艺术与视知觉》中，曾经用正方形和圆形的排列方式获得结论，那就是通过重叠获得深度。平面中一个形态叠在另一个形态之上，互相遮断会有前后空间的视觉感，平面构成中合理运用重叠，并使之形成连续性因素，便会强化纵深空间。正如阿恩海姆所说"由重叠产生的立体效果，往往比真正的物理距离产生的立体效果还要强烈"。

（4）虚实空间

虚实空间是通过平面图形的虚实处理来达到的，所谓"虚"是以"实"作为参照，虚实关系互相依存，互为前提。"实"乃边缘坚实、清晰度认知度强的视觉图形，通常情况下具有紧张、密度高、前进的感觉，具象的、具体的物质便有着"实"的特征。在平面构成的空间层次处理中，虚则反之，图形对比度弱，图形虚无，认知度低，不明确，具有后退感。因此，在空间层次处理上，常常是以"实"强化主体形态，以"虚"弱化次要形态，以此相映衬，产生一定的前后位置空间和纵深效果。虚实空间表现出整体空间中主次的节奏与构成的趣味，是视觉艺术与空间表现的重要形式。

3. 矛盾空间

矛盾空间是指平面作品中打破焦点透视在一幅画面的透视规律，利用视点的转换和交替，使所创造的三维立体形态造成有两个以上的视点，形象彼此凸凹相反，故意违背透视原理，产生空间的错觉混乱和强烈冲突的透视空间效果。矛盾空间是视错觉的一种知觉空间，错觉在心理学中的解释是"对客观事物的不正确的视知觉"。它是人们的一种感知，是一种错觉视觉感知，矛盾空间便是运用了在真实空间里不可能存在的假设空间造成视错觉差异空间（图2-162～图2-164）。

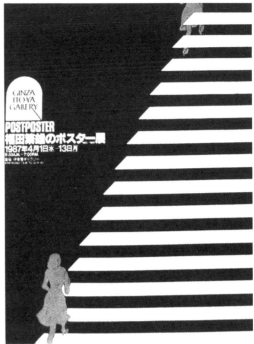

□ 图2-162 矛盾空间 □ 图2-163 矛盾空间

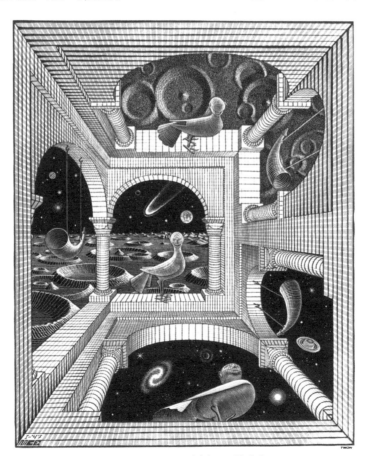

□ 图2-164 矛盾空间 埃舍尔

第三章 ｜ 设计基础构成——色彩构成篇

第一节　色彩体系与色彩科学的发展

　　色彩是我们人类熟悉的一种客观生活现象，就像空气一样是客观存在的。在人类物质生活和精神生活发展的过程中，色彩始终焕发着神奇的魅力。人们不仅发现、观察、创造、欣赏着绚丽缤纷的色彩世界，还通过日久天长的时代变迁不断深化着对色彩的认识和运用。设计师的任务就是创造出适合社会需求的各类色彩。

　　色彩作为视觉信息，无时无刻不在影响着人类的正常生活。美妙的自然色彩，刺激和感染着人的视觉和情感，陶冶着人的情操，提供给人们丰富的视觉空间。对于色彩我们一般有认识的各种途径。如日常生活的接触所包括的各类色彩环境、场所、物品、人物、自然景色等；对色彩体系理论研究及色彩资料的收集、研制和创新；色彩的科学与设计研究；不同艺术门类对色彩的艺术性表现等。对于色彩的研究，多观察、多体验、多搜集是认识和了解色彩的前提。看一部经典的电影名著，读一本精美的美术画册，观摩一次高水平的设计或美术作品展览，欣赏一场好的歌舞戏剧或音乐会，都是你在特定的时空里集中欣赏、玩味和揣摩艺术家们如何在他们的作品中运用色彩的绝佳机会，探究艺术作品中艺术形式美的、融入艺术家个人情感和艺术造诣的个性化色彩表现。

一、关于色彩与构成

　　色彩构成是艺术设计的基础理论之一，它与平面构成及立体构成有着不可分割的关系，色彩不能脱离形体、空间、位置、面积、肌理等而独立存在。

1. 色彩构成的定义

　　色彩构成是构成基础训练中的一个重要组成部分。从人对色彩的知觉和心理效果出发，用科学分析的方法，把复杂的色彩现象还原为基本的要素，利用色彩在空间、量与质上的可变幻性，按照一定的色彩规律去组合各构成要素间的相互关系，创造出新的、理想的色彩效果，这种对色彩的创造过程，称为色彩构成。色彩构成中的基本要素是色相、明度、纯度。作为基础训练，色彩构成主要从色彩的物理学、生理学、心理学、配色原则及色彩对比与调和等方面进行系统的研究。

　　色彩构成练习与面对自然色彩写生的不同之处在于它十分接近音乐创作过程中的纯粹

的抽象思维方式。因此从某种意义上看，它扩大了人们对色彩的想象力，增强了人们对色彩语言自身表现力的认识，而构成形式本身也给予画家更多的主动和自由。因此色彩构成学实际上是色彩艺术的创造。

2. 色彩的物理性质

（1）光与色

没有光便没有色彩感觉，人们凭借光才能看见物体的形状和色彩，从而获得对客观世界的认识，在没有光线的情况下，就没有视觉活动，也就无所谓色彩了。

在整个电磁波的范围内，不是所有的光都有色彩感觉，只有波长在380～780nm（纳米）的电磁波才能引起人们的视觉，这段波长的光在物理学上常叫做可见光谱或光谱色。

（2）物体色、环境色、光源色与固有色

① 物体色　具有最基本的两种表现形式：物体表面反射光所呈现的颜色叫表面色；透过透明物体的光所呈现的颜色叫透明色。不透明物体的颜色是由它所反射的色光决定的。

当白光照射到物体上时，它的一部分被物体表面反射，另一部分被物体吸收，剩下的透过物体穿过来。对于不透明物体，即不透光的物体，它们的颜色取决于不同波长的色光的反射和吸收情况。如果物体几乎能反射所有色光，那么这个物体看上去是白色的，如果这个物体能吸收几乎所有的色光，那么这个物体看上去是黑的。

② 环境色　某一物体反射出一种色光又反射到其它物体上的颜色。一般来说，物体受环境色影响，在背光部分以及两种不同物体相接近或相接触部分最为明显。

环境色的反光量与环境物体的材质肌理有关，表面光滑明亮的玻璃、陶瓷、金属器皿类物体，反光量大，其对周围物体色彩的影响也大，反之，表面粗糙的物体，其反光量小，对周围物体的影响也小。

③ 光源色　所有物体的色彩都是在光源照射下产生的。相同的物体，在不同的光源下呈现不同的色彩，白纸能反射各种光线，在白光的照耀下，白纸呈白色，在红光的照耀下，白纸呈红色，在绿光的照耀下呈绿色，可见不同的光源必然对物体产生影响。

除了光源色本身的性质外，其光亮强度也会对照射物体产生影响，强光下物体显得明亮浅淡；弱光下物体会变得模糊灰暗；只有在中等光线强度下，物体的本来面目才清晰可见。

人们习惯于把白色阳光下物体呈现的色彩效果总和称之为物体的"固有色"。许多人误认为"固有色"是物体固定不变的颜色，这种提法固然是不科学的，但是物体固有的物理属性却不会因光源色的改变而改变。总之，光的作用与物体的特性是构成物体色的两个不可缺少的条件，它们相互影响，相互制约。

3. 色彩的分类与基本特征

（1）色彩的分类

色彩分为无彩色系与有彩色系两大类。无彩色系是指白色、黑色和由白色黑色调和形成的各种深浅不同的灰色。现实生活中不存在纯白与纯黑的物体，颜料中的纯白（锌白、铅白）只能接近纯白，煤黑也只能是接近纯黑。有彩色系是指红、橙、黄、绿、青、蓝、紫等颜色，不同明度和纯度的红橙黄绿青蓝紫等色调都属于有彩色系。

（2）色彩的基本特征

有彩色系的颜色具有三个基本特征：色相、纯度（也称彩度、饱和度）、明度。在色

彩学上也称为色彩的三大要素或色彩的三属性。

4. 色彩的三原色、间色与复色

（1）原色

亦称第一次色，是指能混合成其它一切色彩，而其
自身又不能由别的色彩来混合产生的颜色。在色相环中
红、黄、蓝三个基本色不能用其它色合成，我们把这三
种色彩称为三原色。三原色是色彩混合中的基础色，具
体地讲，在实际应用中的红是曙红，黄是柠檬黄，蓝是
湖蓝。

（2）间色

是由两种原色混合而成的，亦称第二次色。比如
红+黄＝橙，黄+蓝＝绿，蓝+红＝紫，在此，橙、绿、
紫称为间色。

图3-1　十二色色相环

（3）复色

又称第三次色，两间色相加即为复色。例如：橙+绿＝橙绿，橙+紫＝橙紫，紫+
绿＝紫绿等。（图3-1）

5. 色彩的三要素

（1）色相

色相是有彩色的最大特征。所谓色相是指能够比较确切地表示某种颜色色别的名称，
如橘黄、柠檬黄、钴蓝、群青、翠绿等。

（2）纯度（彩度、饱和度）

色彩的纯度是指色彩的纯净程度，它表示颜色中所含有色成分的比例。含有色成分的
比例越高，则色彩的纯度越高，反之含有色成分的比例越小，纯度越低。所以单色光是最
纯的颜色。当一种颜色掺入黑、白或别的颜色时，纯度就会发生变化。当掺入的颜色达到
很大的比例时，在眼睛看来，原来的颜色便失去本来的色彩，成为掺和的颜色了。

（3）明度

明度是指色彩的明亮程度。各种有色物体由于其反射光量的区别而产生颜色的明暗强
弱。任何色彩均有其明暗关系，它是色彩关系的骨架，而且有其自身的美学价值和表现魅
力（素描、黑白照片、黑白电影等）。没有明暗关系的构成，色彩会失去分量而显得苍白
无力，只有介入明度变化的色彩才能展现出色彩的视觉冲击力和丰富的层次变化。

无彩色中，最高明度为白色，最低明度为黑色，灰色居中。人眼最大明度辨别力为近
200个等级层次，普通明度标准定在9级左右，色彩的明度变化往往会影响到纯度的改变。

色彩的明度有三种情况：

一是同一色相不同明度。同一颜色在强光下显得特别明亮，弱光照射下显得灰暗模
糊。

二是同一颜色加黑或加白后也能产生不同明度的层次。

三是各种颜色的不同明度，每一种纯色都有起相应的明度，黄色明度最高，蓝紫色的
明度最低，红绿为中间明度。

二、色立体及色彩的信息传递

为了认识、研究与应用色彩，人们将千变万化的色彩按照它们各自的特性，按一定的规律和秩序排列，并加以命名，这称之为色彩的体系。具体地说，色彩的体系就是将色彩按照三属性，有秩序地进行整理、分类而组成有系统的色彩体系。这种系统的体系如果借助于三维空间形式，来同时体现色彩的明度、色相、纯度之间的关系，则被称之为"色立体"。

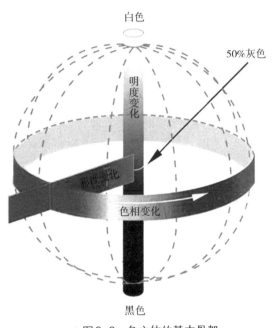

图3-2 色立体的基本骨架

1. 色立体的基本骨架

以无彩色为中心轴，顶端为白，底端为黑，中间分布着不同明度渐次变化的灰色，色相环呈水平包围着中轴，呈圆形，这上面的各色与无彩色轴连接，表示彩度，靠近无彩色轴处彩度低，离无彩轴愈远彩度愈高（图3-2）。

目前比较通用的色立体有三种：孟塞尔色立体、奥斯特瓦德色立体、日本研究所的色立体，它们中应用的最广泛的是孟塞尔色立体，现在所用的图像编辑软件颜色处理部分大多源自孟塞尔色立体的标准。日本色彩研究所的色立体和孟塞尔色立体基本相似。

2. 孟塞尔色立体

孟塞尔色立体是由美国教育家、色彩学家、美术家孟塞尔创立的色彩表示法。

他的表示法是以色彩的三要素为基础。色相称为Hue，简写为H，明度叫作Value，简写为v，纯度为Chroma，简称为C。色相环是以红（R）、黄（Y）、绿（G）、蓝（B）、紫（P）心理五原色为基础，再加上它们的中间色相：橙（YR）、黄绿（GY）、蓝绿（DG）、蓝紫（PB）、红紫（RP）成为10色相，排列顺序为顺时针。再把每一个色相详细分为10等份，以各色相中央第5号为各色相代表，色相总数为一百。如：5R为红，5YR为橙，5Y为黄等。每种基本色取2.5，5，7.5，10等4个色相，共计40个色相，色相环中相差180度的颜色是互补色。

孟塞尔所创建的颜色系统是用颜色立体模型表示颜色的方法。蒙塞尔色立体是一个偏心的类似球体。把物体各种表面色的三种基本属性色相、明度、饱和度全部表示出来。由于各种色相本身具有不同的明度，各种色相的最高饱和色不可能像"理想状态的色立体"那样都处于球体的赤道上，它们是随着明度的高低从顶端（北极）或底端（南极）偏移。目前国际上广泛采用孟塞尔颜色系统作为分类和标定表面色的方法。

中央轴代表无彩色黑白系列中性色的明度等级，黑色在底部，白色在顶部，称为孟塞尔明度值。它将理想白色定为10，将理想黑色定为0。孟塞尔明度值由0～10，共分为11

个在视觉上等距离的等级。在孟塞尔系统中，颜色样品离开中央轴的水平距离代表饱和度的变化，称之为孟塞尔彩度。彩度也是分成许多视觉上相等的等级。中央轴上的中性色彩度为0，离开中央轴愈远，彩度数值愈大。该系统通常以每两个彩度等级为间隔制作一颜色样品。各种颜色的最大彩度是不相同的，各色相的最高饱和色离中心明度轴的远近距离也不等。红色（5R）的彩度最高，共分为14个等级，它的最高饱和色离中心轴最远，而蓝绿色（5BG）的彩度最低，只有6个等级，它的最高饱和色离中心轴最近（图3-3～图3-6）。

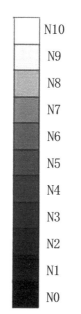

图3-3　孟塞尔明度轴

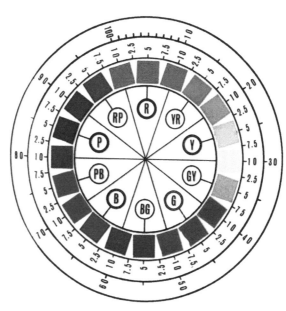

图3-4　孟塞尔色相环

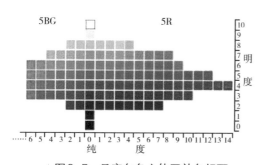

图3-5　孟塞尔色立体互补色相面

图3-6　孟塞尔色立体模型

3. 奥斯特瓦德色立体

是由德国科学家，伟大的色彩学家奥斯特瓦德1921年创立的，它以物理科学为依据，该色彩体系认为没有纯的颜色，所有的色彩都由纯色加一定比例的黑色和白色混合而成。这样，奥斯特瓦德引导出一个适用于任何颜色的公式：白量＋黑量＋纯色。它注重色彩的调和关系，主张调和就是秩序。

奥斯特瓦德色立体的色相环，是以赫林的生理四原色黄（Yellow）、蓝（Ultramarine-blue）、红（Red）、绿（Sea-green）为基础，将四色分别放在圆周的四个等分点上，成为两组补色对。然后再在两色中间依次增加橙（Orange）、蓝绿（Turquoise）、紫（Purple）、黄绿（Leaf-green）四色相，总共8色相，然后每一色相再分为三色相，成为24色相的色相环。

色相顺序顺时针为黄、橙、红、紫、蓝、蓝绿、绿、黄绿。取色相环上相对的两色在回旋板上回旋成为灰色，所以相对的两色为互补色。并把24色相的同色相三角形按色环的顺序排列成为一个复圆锥体，就是奥斯特瓦德色立体（图3-7）。

图3-7 奥斯特瓦德色立体模型

4. 日本色彩研究所的色立体

日本色彩研究所于1951年制定了标准色彩体系。是以24色相组成色环，表示法为：1红，2红味橙，3红橙，4橙，5黄味橙，6黄橙，7橙味黄，8黄，9黄味绿，10黄绿，11绿味黄，12绿，13绿味青，14绿青，15青味绿，16青，17青味紫，18青紫，19紫味青，20紫，21紫，22红味紫，23紫味红，24红紫。此色环因注重等差感觉故称为等差色环。其中互为补色关系的色彩，不能在直径两端位置。为了弥补这个缺点，另有专门的12色相补色色环。明度表示法是将黑定为10，白定为20，中间9个阶段的灰色系列，共为11个阶段。纯度的表示与蒙塞尔色立体相似，距离无彩色轴愈远，纯度比值愈大。但分割的比例与蒙塞尔色立体有差别。色彩表示法是以色相、明度、纯度的顺序，列出三种数字。

色相的记号，采用了色相名的英文开头字母，将对色彩的形容以小写的形式加在前面。如：1:PR、2:R、3:Yr、4:R0、22:P、23:rP、24:RP（图3-8、图3-9）。

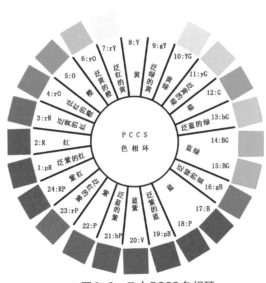

图3-8 日本PCCS色相环

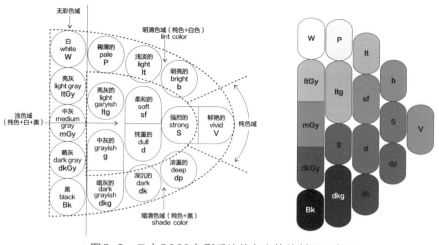

图3-9 日本PCCS色彩系统的色立体丛断面示意图

5. 色立体的用途

色立体的功能很多，它就像一本字典，随时等待你的查询、对照和参阅，它为我们展示了一个可以直观感受的色彩世界。

① 色立体为人们提供了几乎全部的色彩体系，可以帮助人们开拓新的色彩思路。

② 由于色立体是严格地按照色相、明度、纯度的科学关系组织起来的，所以它提示着科学的色彩对比，调和规律。

③ 建立一个标准化的色立体，对色彩的使用和管理会带来很大的方便，可以使色彩的标准统一起来。

④ 根据色立体我们可以任意改变一幅绘画，设计作品的色调，并能保留原作品的某些关系，取得更理想的效果。

总之，色立体能使人们更好地掌握色彩的科学性、多样性，使复杂的色彩关系在头脑中形成立体的概念，为更全面地应用色彩，搭配色彩提供根据（图3-10）。

图3-10 色立体的设计运用

三、色彩的混合

1. 加色混合

加色混合是指色光的混合形式，也称第一混合。当两种以上的色光同时照在一起混合的时候，比参加混合的色光明亮度提高，混合色的亮度相当于参与混合色光的明度之和，故称"加色混合"。 红、绿、蓝这三种色光分别作比例的混合，能够得到其它不同的各色光，但其它色光混合则不能产生这三种色光，因此这三种色光称之为色光三原色，它们相加后成为白色光。色光混合主要应用于舞台灯光照明，环境灯光设计以及电子媒体和数字媒体设计中。

2. 减色混合

减色混合是色料的混合形式，是指不同色彩颜料或染料的混合。参加混合的色料越多，色彩的感觉越混浊，而其反射光就越被弱化，明度、纯度越低，最后趋向暗浊或黑灰色。我们在绘画、设计色彩调色以及涂料的混合中，都属于减色混合的具体运用。红色、黄色、蓝色这三种颜色通常被称为色料三原色，它们相加后能够成为黑色。

3. 中性混合

中性混合也叫空间混合，也被称之为并置混合。它是指将两种或多种颜色并置在一起，在一定的视觉空间之外，能在人眼中造成混合的效果。中性混合不同于减色混合，空间混合本身没有真正混合，它是反射光的混合，是基于人的视觉生理特征所产生的视觉色彩混合，色光或发光材料本身并不变化，因此色彩效果丰富、响亮、生动。

空间混合的距离是由参加混合色点或色块面积的大小决定的，点或块的面积越大形成空混的距离越远。新印象派的点彩、胶版印刷、三维绘画以及电视显像就是利用了色彩空间混合的原理，混合出极其丰富而真实感极强的色彩画面，空间混合的构成训练对于认识色彩及色彩表现有着重要的意义（图3-11）。

图3-11 空间混合

设计基础

第二节　色彩情感与人类心理

色彩运用的最终目的是表达和传递感情。色彩本身无所谓感情，这里所说的色彩感情只是发生在人与色彩之间的感应效果。

一、色彩的性格与直感性心理

色彩对人的头脑和精神的影响力，是客观存在的，色彩的知觉力、色彩的辨别力、色彩的象征力与感情，这些都是色彩心理学上的重要问题。在这里我们着重研究色彩的感觉、色彩的心理分析。

各种色彩都具有其独特的性格，简称色性。不同的色彩与人类的色彩生理、心理体验相联系，从而赋予了客观存在的色彩各种复杂的性格。

① 红色　红色的波长最长，穿透力强，感知度高。它易使人联想到太阳、火焰、血液、红花、红旗，从自然产生的景物到人工制造的各种东西，红色都使人感到兴奋、炎热、活泼、热情、健康，感到充实、饱满，有挑战的意味。红色的个性强又端庄，具有号召性，表现为一种积极向上的情绪。 但有时也被看做是幼稚 、原始、暴力、危险、卑俗的象征。红色是我国传统的喜庆色彩。

深红及带紫味的红给人感觉是庄严、稳重、而又热情的色彩、常见于欢迎贵宾的场合。含白的高明度粉红色，则有柔美、甜蜜、梦幻、愉快、幸福、温雅的感觉，几乎成为女性的专用色彩。

在搭配关系中，强烈的红色适合黑、白和不同深浅的灰；它与适当比例的绿组合富有生气，充满浓郁的民族韵味；它与蓝配合，显得稳定、有秩序。

② 橙色　橙与红同属暖色，具有红与黄之间的色性，可使观众脉搏加速，并有温度升高的感受。橙色是十分欢快活泼的光辉色彩，是暖色系中最温暖的色。它使人联想起火焰、灯光、霞光、水果等，是最温暖、响亮的色彩。感觉活泼、华丽、辉煌、跃动、炽热、温情、甜蜜、愉快、幸福等，因此是一种富足的、欢乐而幸福的颜色。但也有疑惑、嫉妒、伪诈等消极倾向性表情。

含灰的橙呈咖啡色，含白的橙呈浅橙色，俗称血牙色，与橙色本身都是包装中常用的甜美色彩也是众多消费者特别是妇女、儿童、青年喜爱的服装色彩。

③ 黄色　黄色是亮度最高的色，在高明度下能保持很高的纯度。黄色灿烂、辉煌，有着太阳般的光辉，因此象征着照亮黑暗的智慧之光；黄色有着金色的光芒，因此又象征着财富和权力，它是骄傲的色彩。在黑色或紫色的衬托下黄色可以达到力量无限扩大的强度。但黄色过于明亮而显得刺眼，并且与他色相混极易失去其原貌，故也有轻薄、不稳定、变化无常、冷淡等不良含义。

含白的淡黄色感觉平和、温柔，含大量淡灰的米色或原白则是很好的休闲自然色，深黄色却另有一种高贵、庄严感。由于黄色极易使人想起许多水果的表皮，因此它能引起富有酸性的食欲感。黄色还被用作安全色，因为这极易被人发现，如室外作业的工作服。

黄色最不能承受黑色或白色的侵蚀，这两个色只要稍微地渗入，黄色即刻会失去光辉。

第三章　设计基础构成——色彩构成篇

81

④ 绿色　在大自然中，除了天空和江河、海洋，绿色所占的面积最大，草、叶植物，几乎到处可见，它象征生命、青春、和平、安详、新鲜等。绿色最适应人眼的注视，有消除疲劳、调节功能。黄绿带给人们春天的气息，颇受儿童及年轻人的欢迎。蓝绿、深绿是海洋、森林的色彩，有着深远、稳重、沉着、睿智等含义。含灰的绿、如土绿、橄榄绿、咸菜绿、墨绿等色彩，给人以成熟、老练、深沉的感觉，是人们广泛选用及军、警规定的服色。

⑤ 蓝色　与红、橙色相反，是典型的寒色，无论深蓝色还是淡蓝色，都会使我们联想到无限的宇宙或流动的大气。因此，蓝色也是永恒的象征。蓝色也是最冷的色，它使人联想到冰川上的蓝色投影。表示沉静、冷淡、理智、高深、透明等含义，随着人类对太空事业的不断开发，它又有了象征高科技的强烈现代感。

浅蓝色系明朗而富有青春朝气，为年轻人所钟爱，但也有不够成熟的感觉。深蓝色系沉着、稳定，为中年人普遍喜爱的色彩。其中略带暖昧的群青色，充满着动人的深邃魅力，藏青则给人以大度、庄重印象。靛蓝、普蓝因在民间广泛应用，似乎成了民族特色的象征。当然，蓝色也有其另一面的性格，如刻板、冷漠、悲哀、恐惧等。

⑥ 紫色　具有神秘、高贵、优美、庄重、奢华的气质，有时也感孤寂、消极。尤其是较暗或含深灰的紫，易给人以不祥、腐朽、死亡的印象。但含浅灰的红紫或蓝紫色，却有着类似太空、宇宙色彩的幽雅、神秘之时代感、为现代生活所广泛采用。

⑦ 黑色　黑色为无色相无纯度之色。往往给人感觉沉静、神秘、严肃、庄重、含蓄，另外，也易让人产生悲哀、恐怖、不祥、沉默、消亡、罪恶等消极印象。尽管如此，黑色的组合适应性却极广，无论什么色彩特别是鲜艳的纯色与其相配。都能取得赏心悦目的良好效果。但是不能大面积使用，否则，不但其魅力大大减弱，还会产生压抑、阴沉的恐怖感。

⑧ 白色　白色给人印象中洁净、光明、纯真、清白、朴素、卫生、恬静等。在它的衬托下，其他色彩会显得更鲜丽、更明朗。多用白色还可能产生平淡无味的单调、空虚之感。

⑨ 灰色　灰色是中性色，其突出的性格为柔和、细致、平稳、朴素、大方、它不像黑色与白色那样会明显影响其他的色彩。因此，作为背景色彩非常理想。任何色彩都可以和灰色相混合，略有色相感的含灰色能给人以高雅、细腻、含蓄、稳重、精致、文明而有素养的高档感觉。当然滥用灰色也易暴露其乏味、寂寞、忧郁、无激情、无兴趣的一面。

⑩ 土褐色　含一定灰色的中、低明度各种色彩，如土红、土绿、熟褐、生褐、土黄、咖啡、咸菜、古铜、驼绒、茶褐等色，性格都显得不太强烈，其亲和性易与其他色彩配合，特别是和鲜色相伴，效果更佳。也使人想起金秋的收获季节，故均有成熟、谦让、丰富、随和之感。

⑪ 光泽色　除了金、银等贵金属色以外，所有色彩带上光泽后，都有其华美的特色。金色富丽堂皇，象征荣华富贵，名誉忠诚；银色雅致高贵、象征纯洁、信仰，比金色温和。它们与其他色彩都能配合。几乎达到"万能"的程度。小面积点缀，具有醒目、提神作用，大面积使用则会产生过于眩目负面影响，显得浮华而失去稳重感。如若巧妙使用，还可产生强烈的高科技现代美感。

二、色彩的物质性心理错觉

色彩的直接心理效应来自色彩的物理光刺激对人的生理发生的直接影响。心理学家对此曾做过许多实验。他们发现，在红色环境中，人的脉搏会加快，血压有所升高，情绪兴奋冲动。而处在蓝色环境中，脉搏会减缓，情绪也较沉静。有的科学家发现，颜色能影响脑电波，脑电波对红色反应是警觉，对蓝色的反应是放松。

1. 色彩的冷、暖感

色彩本身并无冷暖的温度差别，是视觉—色彩引起人们对冷暖感觉的心理联想。这是一种最普遍的知觉经验，这种经验来源于联想。颜色的冷暖更多是来自人对光的体验。不同颜色的光的波长（色相）是不同的，紫光波长最短，红光波长最长。长波系列的色彩有温暖的感觉。

① 暖色　人们见到红、红橙、橙、黄橙、红紫等色后，马上联想到太阳、火焰、热血等物像，产生温暖、热烈、危险等感觉（图3-12）。

　图3-12　暖色调

② 冷色　见到蓝、蓝紫、蓝绿等色后，则很易联想到太空、冰雪、海洋等物像，产生寒冷、理智、平静等感觉（图3-13）。

　图3-13　冷色调

色彩的冷暖感觉，不仅表现在固定的色相上，而且在比较中还会显示其相对的倾向性。如同样表现天空的霞光，用玫红画早霞那种清新而偏冷的色彩，感觉很恰当，而描绘晚霞则需要暖感强的大红了。但如与橙色对比，前面两色又都加强了寒感倾向。

③ 中性色　绿色和紫色是中性色。黄绿、蓝、蓝绿等色，使人联想到草、树等植

物，产生青春、生命、和平等感觉。紫、蓝紫等色使人联想到花卉、水晶等稀贵物品，故易产生高贵、神秘感感觉。至于黄色，一般被认为是暖色，因为它使人联想起阳光、光明等，但也有人视它为中性色，当然，同属黄色相，柠檬黄显然偏冷，而中黄则感觉偏暖。

2. 色彩的轻、重感

这主要与色彩的明度有关。明度高的色彩使人联想到蓝天、白云、彩霞及许多花卉还有棉花、羊毛等，产生轻柔、飘浮、上升、敏捷、灵活等感觉。明度低的色彩易使人联想钢铁、大理石等物品，产生沉重、稳定、降落等感觉。此外，色彩的重量感还与色彩表面的质地感觉有关，表面光均匀的色彩显的轻，表面毛糙的色则显得重（图3-14）。

图3-14　色彩的轻重感　孙笺

3. 色彩的软、硬感

色彩的软、硬感觉主要也来自色彩的明度，但与纯度亦有一定的关系，如淡的亮色使人觉得柔软，暗的纯色则有强硬的感觉。明度越高感觉越软，明度越低则感觉越硬。明度高、纯底低的色彩有软感，中纯度的色也呈柔感，因为它们易使人联想起动物的皮毛，还有毛呢，绒织物等。高纯度和低纯度的色彩都呈硬感，如它们明度又低则硬感更明显。

4. 色彩的前、后感

由于各种不同波长的色彩在人眼视网膜上的成像有前后，红、橙等光波长的色在后面成像，感觉比较迫近，蓝、紫等光波短的色则在外侧成像，在同样距离内感觉就比较后退。实际上这是视错觉的一种现象，一般暖色、纯色、高明度色、强烈对比色、大面积色、集中色等有前进感觉，相反，冷色、浊色、低明度色、弱对比色、小面积色、分散色等有后退感觉（图3-15）。

设计基础

图3-15　色彩的前后感

5. 色彩的大、小感

由于色彩有前后的感觉，因而暖色、高明度色等有扩大、膨胀感，冷色、低明度色等有显小、收缩感。例如法国国旗的红、白、蓝三色条纹，开始设计宽度完全相等，但当升到空中后，感觉显得不等了，为此专门招集色彩学家们共同研究，最后才知道这与色彩的膨胀感和收缩感有关，当三色比例调整到红35、白33、蓝37时，才感到宽度相等了（图3-16）。

图3-16　法国国旗

6. 色彩的活泼、庄重感

暖色、高纯度色、丰富多彩色、强对比色感觉跳跃、活泼有朝气，冷色、低纯度色、低明度色感觉庄重、严肃。

7. 色彩的兴奋与沉静感

其影响最明显的是色相，红、橙、黄等鲜艳而明亮的色彩给人以兴奋感，蓝、蓝绿、蓝紫等色使人感到沉着、平静。高纯度色兴奋感，低纯度色沉静感。最后是明度，暖色系中高明度、高纯度的色彩呈兴奋感，低明度、低纯度的色彩呈沉静感（图3-17）。

图3-17　色彩的兴奋
与沉静感

8. 色彩的华丽、质朴感

色彩的三要素对华丽及质朴感都有影响，其中纯度高低对色彩倾向影响最大。明度高、纯度高的色彩，丰富、强对比的色彩感觉华丽、辉煌。明度低、纯度低的色彩，单纯、弱对比的色彩感觉质朴、古雅。但无论何种色彩，如果带上光泽，都能获得华丽的效果。

研究由色彩引起的共同感情，对于色彩的设计和应用具有十分重要的意义。恰当地使用色彩装饰在工作上能减轻疲劳，提高工作效率，减少事故；在生活上能够创造舒适的环境，增加生活的乐趣；甚至在医学上也能够通过合理使用色彩达到一定的辅助治疗效果。例如工厂车间、机关办公室冬天的朝北房间，使用暖色能增加温暖感；锅炉房、炼钢车间采用冷色能加强凉爽感。红与绿，黄与蓝，黑与白等强烈的配色容易引起注目，用于交通信号、安全标志，可以避免发生事故；用于商品广告可以引人注意，增强宣传效果。货物包装箱用浅色粉刷，可以减轻搬运工人的心理上的重量负担。住宅采用明快的配色，能给人以宽敞、舒适的感觉。娱乐场所采用华丽、兴奋的色彩能增强欢乐、愉快、热烈的气氛。医院采用明洁的配色能为病员创造安静、清洁、卫生的环境。研究表明在医学上，淡蓝色能够使人退烧，血压降低；赭石色能使病人血压升高，增强新陈代谢；蓝色有利于外伤病人克制冲动和烦躁；绿色有利于病人休息，红、橙色可以增强食欲等（图3-18、图3-19）。

　图3-18　色彩的华丽感　　　　　　　　　　　图3-19　色彩的单纯与质朴感

三、色彩的联想与象征

1. 色彩的联想

当我们看色彩时常常想起以前与该色相联系的色彩，这种因某种机会而仍然出现的色彩，我们就称之为色彩的联想。色彩的联想是通过过去的经验，记忆或知识而取得的。受到观察者年龄、性别、性格、文化、教养、职业、民族、宗教、生活环境、时代背景、生活经历等各方面因素的影响。

色彩的联想可分为具体的联想与抽象的联想。具像联想指人们看到某种色彩后，会联想到自然界、生活中某些相关的事物。抽象联想指人们看到某种色彩后，会联想到理智、高贵等某些抽象概念。一般来说，儿童多具有具像联想，成年人较多抽象联想。

（1）具体的联想

红色：联想到火、血、太阳……

橙色：可联想到灯光、柑橘、秋叶……

黄色：可联想光、柠檬、迎春花……

绿色：可联想到草地、树叶、禾苗……

蓝色：可联想到天空、水……

紫色：可联想到丁香花、葡萄、茄子……

黑色，可联想到夜晚、墨、炭……

白色：可联想到白云、白糖、面粉、雪……

灰色：可联想到乌云、草木灰、树皮……

（2）抽象的联想

红色：可联想到热情，危险、活力……

橙色：可联想到温暖、欢喜、嫉妒……

黄色：可联想到光明、希望、快活、平凡……

绿色：可联想到和平、安全、生长、新鲜……

蓝色：可联想到平静、悠久、理智、深远……

紫色：可联想到优雅、高贵、重、神秘……

黑色：可联想到严肃、刚健、恐怖、死亡……

白色：可联想到纯洁、圣、清净、光明……

灰色：可联想到平凡、失意、谦逊……

这些色彩的联想多次反复，几乎固定了它们专有的表情，于是该色就变成了该事物的象征。

2. 色彩的象征

使用特定的色彩来表示特定的内容，这就是色彩的象征。色彩的象征是通过社会、历史、宗教、风俗、意识体现出来的，在不同的民族，不同的地域又各有差异。例如：在中世纪基督教的色彩象征主义中，白色象征着上帝，意味着灵魂的纯洁；红色象征着上帝的爱和殉教，绿色象征着希望，蓝色象征着神圣，紫色象征着权威，黄色象征着谦让，黑色象征着邪恶与黑暗。

在古罗马时代，用不同的颜色的服装来区分不同的职业。例如：白色服装是占卜者，绿色服装是医护人员，青色服装是哲学家，黑色服装是神学家。

中国古代盛行阴阳五行之说，用阴阳五行对应着四时、四方来说明世间万物的生消与循环，并且用五种颜色来表示，这五种颜色象征了阴阳五行，也是中国古代的五色说。

在阴阳五色说中，青色象征东方、龙、春天、草木。红色象征南方、朱雀、火、太阳。白色象征西方、虎、秋天、风。黑色象征北方、龟蛇、冬天、寒气。

一、色彩的采集重构

色彩的采集与重构的构成方法，是在对自然色和人工色彩进行观察、学习的前提下，进行分解、组合、再创造的构成手法，也就是将自然界的色彩和由人工组织过的色彩进行分析、采集、概括、重构的过程。一方面是分析其色彩组成的色性和构成形式，保持原来的主要色彩关系与色块面积比例关系，保持主色调，主意象的精神特征，色彩气氛与整体风格。另一方面是打散原来色彩形象的组织结构，在重新组织色彩形象时，注入自己的表现意念，是构成新的形象、新的色彩形式。

1. 色彩的采集

色彩采集的目的在于提取色彩要素并进行独立的认识和研究，在深层次的色彩分析中获得客观自然色彩的经验。

色彩的采集范围相当广泛。一方面，借鉴古老的民族文化遗产，从一些原始的、古典的、民间的、少数民族的艺术中祈求灵感；另一方面中从变化万千的大自然中以及那些异国他乡的风土人情，各类文化艺术和艺术流派中吸取养分。总的归纳起来有以下几种形式。

（1）对自然色的采集

古希腊哲学家赫拉克利特说："艺术模仿自然"，师法自然本身就是人类的一种提高自身审美修养的自发和有效的途径。历来许多艺术家长期致力于大自然色彩的研究，对各种自然色彩进行提炼、归纳、分析。从取之不尽、用之不竭的大自然中捕捉艺术灵感，吸收艺术营养，开拓新的色彩思路（图3-20）。

图3-20　自然界中植物斑斓的色彩

设计基础

（2）对传统色的采集

所谓传统色，是指一个民族世代相传的、在各类艺术中具有代表性的色彩特征。我国的传统艺术包括原始彩陶、商代青铜器、汉代漆器、陶俑、丝绸、南北朝石窟艺术、唐代铜镜、唐三彩陶器、宋代陶器等。这些艺术品均带着各时代的科学文化烙印，各具典型的艺术风格，各具特色的色彩主调和不同品味的艺术特征。这些优秀文化遗产中的许多装饰色彩都是我们今天学习的最好范本。

（3）对民间色的采集

民间色，是指民间艺术作品中呈现的色彩和色彩感觉。民间艺术品包括剪纸、皮影、年画、布玩具、刺绣等流传于民间的作品。在这些无拘无束的自由创作中，寄托着真挚纯朴的感情，流露着浓浓的乡土气息与人情味，在今天看来，它们既原始又现代，极大地诱发了画家的创造性（图3-21）。

（4）对图片色的采集

图片色指各类彩色印刷品上好的摄影色彩与好的设计色彩。图片的内容可以包揽世上的一切，不管它的形式和内容怎样，只要色彩美，就值得我们借鉴，就可以作为我们采集的对象。同时，绘画色也值得我们学习和借鉴，从水彩到油画；从传统古典色彩到现代印象派色彩；从拜占庭艺术到现代派艺术的色彩；从蒙德里安的冷抽象到康定斯基的热抽象等。

2. 采集色的重构

重构指的是将原来物象中美的、新鲜的色彩元素注入到新的组织结构中，使之产生新的色彩形象。进行重构练习时应注意以下几种形式。

（1）整体色按比例重构

将色彩对象（自然的和人工的）完整地采集下来，按原色彩关系和色面积比例，做出相应的色标：按比例运用在新的画面中，其特点是主色调不变，原物象的整体风格基本不变。如图3-21所示，将蛇身上的色彩进行采集重构后的色彩及肌理。

图3-21 蛇的色彩采集重构

图3-22 昆虫的色彩采集重构

（2）整体色不按比例重构

将色彩对象完整采集下来，选择典型的、有代表性的色不按比例重构。这种重构的特点是既有原物象的色彩感觉，又有一种新鲜的感觉，由于比例不受限制，可将不同面积大

小的代表色作为主色调。

（3）部分色的重构

从采集后的色标中选择所需的色进行重构，可选某个局部色调，也可抽取部分色，其特点：更简约、概括、即有原物象的影子，又得更加自由、灵活（图3-22）。

（4）形、色同时重构

是根据采集对象的形、色特征，经过对形概括、抽象的过程，在画面中重新组织的构成形式，这种方法效果较好、更能突出整体特征（图3-23～图3-25）。

图3-23　形、色同时重构　陈尧

图3-24　形、色同时重构　梅丽

图3-25　形、色同时重构　郑帆

（5）色彩情调的重构

根据原物象的色彩情感，色彩风格做"神似"的重构，重新组织后的色彩关系和原物象非常接近，尽量保持原色彩的意境。这种方法需要作者对色彩有深刻的理解和认识，才能使其重构后的色彩们更具感染力。采集重构练习是一个再创造过程，对同一物象的采集，因采集人对色彩的理解和认识不一样，也会出现不同的重构效果（图3-26）。

图3-26　色彩情调的重构

色彩解构练习是一个再创造过程，对同一物象的采集，因采集人对色彩的理解和认识不一样，也会出现不同的重构效果。如有的偏向于分析原作色彩组成的色性和特征，保持原来的主要色彩关系与色块面积比例关系，保留主色调、主意象的精神特征以及色彩气氛与整体风格；有的则是偏重于打散原来色彩形象的组织结构，在重新组织色彩形象时，注入自己的表现意念，构成新的色彩形式和意象。

二、色彩的对比

1. 色相对比

将色相环上的任意两色或者三色并置在一起，因它们的差别而形成的色彩对比现象，称色相对比。它是色彩对比的一个根本方面，其对比强弱程度取决于色相之间在色相环上的距离（角度），距离（角度）越小对比越弱，反之则对比越强。

色相对比主要有以下3种基本类型。

（1）零度对比

① 无彩色对比　无彩色对比虽然无色相，但它们的组合在实用方面很有价值。如黑与白 、黑与灰、中灰与浅灰，或黑与白与灰、黑与深灰与浅灰等。对比效果感觉大方、庄重、高雅而富有现代感，但也易产生过于素净的单调感。

② 无彩色与有彩色对比　如黑与红、灰与紫，或黑与白与黄、白与灰与蓝等。对比效果感觉既大方又活泼，无彩色面积大时，偏于高雅、庄重，有彩色面积大时活泼感加强。

③ 同种色相对比　一种色相的不同明度或不同纯度变化的对比，俗称姐妹色组合。如蓝与浅蓝（蓝+白）色对比（图3-27），橙与咖啡（橙+灰）或绿与粉绿（绿+白）与墨绿（绿+黑）色等对比。对比效果感觉统一、文静、雅致、含蓄、稳重，但也易产生单调、呆板的弊病。

图3-27　同种色相对比

④ 无彩色与同种色相比　如白与深蓝与浅蓝、黑与橘与咖啡色等对比，其效果综合了②和③类型的优点。感觉既有一定层次，又显大方、活泼、稳定。

（2）调和对比

① 邻接色相对比　24色相环上相邻的二至三色对比，色相距离30～50度（图3-28），为弱对比类型。如蓝色与蓝紫色与黄与黄橙色对比等，效果感觉柔和、和谐、雅致、文静，但也感觉单调、模糊、乏味、无力，必须调节明度差来加强效果（图3-29）。

② 类似色相对比　色相对比距离约60度，为较弱对比类型，如红与黄橙色对比等。效果较丰富、活泼，但又不失统一、雅致、和谐的感觉。

图3-28　在色环上相隔角度越小的色，色相对比越弱，角度越大，对比越强

图3-29　邻接色相（蓝与蓝紫色）对比

③ 中差色相对比　在24色相环上间隔约90度的色相对比，它间于类似色相与对比色相之间，为中对比类型，如黄与绿色对比等，效果明快、活泼、饱满、使人兴奋，感觉有兴趣，对比既有相当力度，但又不失调和之感（图3-30）。

图3-30　中差色相对比

（3）强烈对比

① 对比色相对比　色相对比距离约120度，为强对比类型，如黄与蓝色对比等，效果强烈、醒目、有力、活泼、丰富，但也不易统一而感杂乱、刺激、造成视觉疲劳。一般需要采用多种调和手段来改善对比效果（图3-31）。

图3-31　对比色相对比

② 补色对比　色相对比距离180度，为极端对比类型，如红与蓝绿、黄与蓝紫色对比等。效果强烈、眩目、响亮、极有力，但若处理不当，易产生幼稚、原始、粗俗、不安定、不协调等不良感觉。它适合于较远距离的设计，使你在短短的距离时间内获得一种色彩的印象，如街头广告、标志、橱窗、商品包装等。补色调和在色相对比中最难处理，它需要较高的配色技能（图3-32）。

图3-32　补色对比

2. 明度对比

明度对比就是将不同明度的两色并列在一起，明的更明、暗的更暗的现象。明度的差别可能是一色的明暗对比，也可能是多彩色的明暗对比。人眼对明度的对比最敏感，明度

对比对视觉的影响力也最大、最基本。例如造型基础训练的素描，就是利用对阴影的观察来增进对明与暗的敏感性的。

在色彩对比中，理解、掌握明度的黑、白、灰关系是至关重要的。黑、白、灰决定着画面的基调，它们之间不同量、不同程度的对比具有能够创造多种色调的可能性。

以黑、白、灰系列的9个明度阶梯为基本标准可进行明度对比强弱的划分。如图3-33所示，靠近白的3级（7、8、9）称高调色，靠近黑的3级（1、2、3）称低调色，中间的3级（4、5、6）称中调色。色彩间明度差别的大小决定着明度对比的强弱。三个阶梯以内的对比为明度弱对比，由于这种对比的关系在明度轴上距离比较近，又称短调对比；五个阶梯以外的对比称为明度强对比，由于这种对比关系在明度轴上距离比较元，又称为长调对比；三个阶梯以外，五个阶梯以内的对比称明度的中对比，又称中调对比。

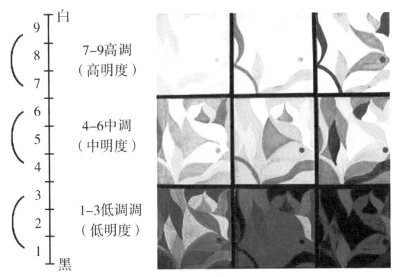

图3-33　明度阶梯　王孟金

在明度对比中，如果其中面积最大、作用也最强的色彩或色组属高调色，色的对比属长调，那么整组对比就称为高长调；如果画面主要的色彩属中调色，色的对比属短调，那么整组对比就称为中短调。按这种方法，大体刻画分为10种明度调子：高长调、高中调、高短调、中长调、中中调、中短调、低长调、低中调、低短调、最长调。其中第一个字都代表着画面中主要的色或者色组。

① 高长调　反差大，对比强，形象的清晰度高，有积极、活泼、刺激、明快之感（图3-34）。

② 高中调　以高调色为主的中强度对比，效果明亮、愉快、辉煌（图3-35）。

③ 高短调　高调的弱对比效果，形象分辨力差。其特点优雅、柔和、高贵、软弱，设计中常被用来作为女性色彩（图3-36）。

④ 中长调　以中调色为主，采取高调色和低调色进行对比。此调稳静而坚实，给人以强健的男性色彩效果（图3-37）。

⑤ 中中调　属不强也不弱的中调中对比，有丰富、饱满的感觉（图3-38）。

⑥ 中短调　中调的弱对比效果。这种画面犹如薄幕一般，朦胧、含蓄、模糊，同时又显色平板，清晰度也极差（图3-39）。

⑦ 低长调　低调的强对比效果。它具有强烈的、爆发性的、深沉的、压抑的、苦闷的感觉（图3-40）。

⑧ 低中调　低调的中对比效果。这种对比朴素、厚重、有力度，设计中被认为是男性色调（图3-41）。

⑨ 低短调　低调的弱对比效果。它阴暗、低沉、有分量、画面常常显得迟钝、忧郁，使人有种透不过气的感觉（图3-42）。

⑩ 最长调　最明色和最暗色各占一半的配色。其效果强烈、锐利、间接，适合远距离的设计。但是处理不当会容易产生空洞、生硬、眩目的感觉（图3-43）。

以上这10种明度调子是明度对比中最基本的调子，在实际运用中有时也会出现一些更细的对比关系。比如高长调，配色中不单有亮色、暗色，还会出现少量的灰层次，这时也可称它为高中长调，但是画面总体还是由高调的强对比来控制的。

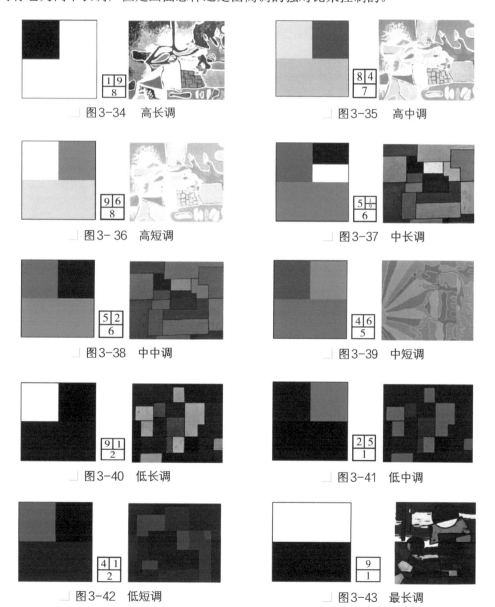

□ 图3-34　高长调

□ 图3-35　高中调

□ 图3- 36　高短调

□ 图3-37　中长调

□ 图3-38　中中调

□ 图3-39　中短调

□ 图3-40　低长调

□ 图3-41　低中调

□ 图3-42　低短调

□ 图3-43　最长调

3. 纯度对比

两种以上色彩组合后，由于纯度不同而形成的色彩对比效果称为纯度对比。在色彩设计中，纯度对比是决定色调感觉华丽、高雅、古朴、粗俗、含蓄与否的关键。

其对比强弱程度取决于色彩在纯度等差色标上的距离，距离越长对比越强，反之则对比越弱。

如将灰色至纯鲜色分成9个等差级数，通常把1～3划为低纯度区，8～10划为高纯度区，4～6划为中纯度区（图3-44）。在选择色彩组合时，当基调色与对比色间隔距离在5级以上时，称为强对比；3～5级时称为中对比；1～2级时称为弱对比。据此可划分出九种纯度对比基本类型。

| 1 | 2 | 3 | 4 | 5 | 6 | 7 | 8 | 9 |

图3-44　色彩的纯度对比

① 鲜强调　如10：8：1等，感觉鲜艳、生动、活泼、华丽、强烈。

② 鲜中调　如10：8：5等，感觉较刺激，较生动。

③ 鲜弱调　如10：8：7等，由于色彩纯度都高，组合对比后互相起着抵制、碰撞的作用，故感觉刺目、俗气、幼稚、原始、火爆。如果彼此相距离离大，这种效果将更为明显、强烈。

④ 中强调　如4：6：10或7：5：1等，感觉适当、大众化。

⑤ 中中调　如4：6：8或7：6：3等，感觉温和、静态、舒适。

⑥ 中弱调　如4：5：6等，感觉平板、含混、单调。

⑦ 灰强调　如1：3：10等，感觉大方、高雅而又活泼。

⑧ 灰中调　如1：3：6等，感觉相互、沉静、较大方。

⑨ 灰弱调　如1：3：4等，感觉雅致、细腻、耐看、含蓄、朦胧、较弱。

另外，还有一种最弱的无彩色对比，如白、黑、深灰、浅灰等，由于对比各色纯度均为零，故感觉非常大方，庄重，高雅，朴素。

4. 色彩的面积与位置对比

形态作为视觉色彩的载体，总有其一定的面积，因此，从这个意义上说，面积也是色彩不可缺少的特性。艺术设计实践中经常会出现虽然色彩选择比较适合，但由于面积、位置控制不当而导致失误的情况。

（1）色彩对比与面积的关系

色彩面积对比是指各种色彩在画面中占据量的多与少，大与小的对比。一个色彩的强度与面积因素关系很大，同一组色，面积大小不同，给人的感觉不同。大面积的红色会使人难以忍受，大面积的黑色会使人沉闷、恐怖，大面积的白色会使人空虚。

a. 对比双方的属性不变，一方增大面积，取得面积优势，而另一方缩小面积，将会削弱色彩的对比。

b. 色彩属性不变，随着面积的增大，对视觉的刺激力量加强，反之则削弱。因此，色彩的大面积对比可造成眩目效果。如在环境艺术设计中，一般建筑外墙、室内墙壁等都选用高明度、低纯度的色彩，以减低对比的强度，造成明快、舒适的效果。

c. 大面积色稳定性较高，在对比中，对它色的错视影响大；相反，受它色的错视影响小（图3-45）。

图3- 45　色彩对比与面积的关系

（2）色彩对比与位置的关系

画面构成中因色彩的位置变化会产生不同的对比效果。色彩的位置有远近、接触、覆叠、重叠、透叠、包围等不同形式。表现出的色彩对比效果也千差万别（图3-46）。

a. 对比双方的色彩距离越近，对比效果越强，反之则越弱。

b. 双方互相呈接触、切入状态时，对比效果更强。

c. 一色包围另一色时，对比的效果最强。

d. 在作品中，一般是将重点色彩设置在视觉中心部位，最易引人注目。如井字形构图的4个交叉点。

图3-46　色彩的位置变化产生不同的对比效果

5. 形状与色彩的对比

色彩的形状是和面积共存的，形状就是面积所表现出来造型上的曲直以及形态上的聚散，对比效果会因为其形状的变化而产生不同的效应。

对比各色形状集聚的程度越高，色彩受边缘错视影响的边缘相对短，各自的稳定性越好，色彩强度越能得到集中表现，色彩对比效果强烈，不易产生视觉混合，发生空间混合的可能性小。具有集聚感的造型有圆形、方形、三角形、多边形等，正圆形的集聚程度最高。

形状是通过色彩对比表现出来的。聚集是相对应的，对比各色彩的相对应聚集；形状分散也意味着各色的相对应分散。因此，形状聚集时对比效果强，分散时对比效果弱。色彩的形状与面积的关系密不可分，共同造成色彩之间的力量对比。小面积的聚集与大面积分散力量是均等的，要突出聚集效果，就要有大面积的色彩的分散；大面积的分散衬托出小面积的聚集，两者是相互依存的互动关系。色彩形状聚集程度越高，注目程度也高，对人的心理影响明显；聚集程度越低，注目程度低，对人的心理影响也随之降低（图3-47）。

图3-47　色彩的形状变化而产生不同的效应

6. 色彩的肌理对比

肌理是指物体表面的组织构造和结构。色彩的肌理效果总是伴随着材料的变化而出现不同的效果。由于材料的表面组织的结构不同，吸收与反射光的能力也不同，因此能够影响物体表面的色彩效果。光滑的表面反光能力强，色彩不够稳定，明度有提高的现象；粗糙的表面反光能力很弱，色彩稳定；粗糙到一定程度后，明度和纯度比实际有所降低。同一种色彩，用在不同的材质肌理上会产生不同的色彩效果。

色彩与物体的材料性质、形象表面纹理关系很为密切，影响色彩感觉的是其表层触觉质感及视觉感受。

① 对比双方的色彩，如采用不同肌理的材料，则对比效果更具情趣性。

② 同类色或同种色相配，可选用异质的肌理材料变化来弥补单调感。如将同样的红玫瑰花印制在薄尼龙纱窗及粗厚的沙发织物上，它们所组成的装饰效果，既成系列配套，又具材质变化色彩魅力。

③ 绘画及色彩表现中，应用各种色料及绘具可产生出不同的肌理效果，如水彩、水粉、油画、丙烯等各色颜料及蜡笔、马克笔、钢笔、毛笔等各类画笔。

④ 同样的颜料采用不同的手法创造出许多美妙的肌理效果，以强化色彩的趣味性、情调性美感。如拓、皴、化、防、拔、撒、涂、撒、涂、染、勾、喷、扎、淌、刷、括、点等上色手法。

7. 色彩的同时对比与连续对比

同时对比与连续对比都是在视觉中发生的色彩现象，都属于色彩的错觉。

① 发生在同一时间、同一视域之内色彩对比称为色彩的同时对比。这种情况下，色彩的比较、衬托、排斥与影响作用是相互依存的。如在黄色纸张上涂一小块灰色，这种感觉越强，出现所谓的补色错视。再如在黑纸上涂一灰色小方块，白纸上涂一同样面积及深浅的灰色小方块，同时对比的视觉感受是黑纸上的灰色更显明亮，形成所谓的明度错视。

② 色彩对比发生在不同的时间、不同视域、但又保持了快捷的时间连续性，自然数为色彩的连续对比。

人眼看了第一色再看第二色时，第二色会发生错视。第一色看的时候越长，影响越大。第二色的错视倾向于前得的补色。这种现象是视觉残像及视觉生理、心理自我平衡的本能所致。如医院中手术室环境及开刀医、护人员工作服都选用蓝绿色，显然是为了"中和"血液——红色，巧妙地利用色彩的连续对比，使医生注视了蓝绿色后，不但可减少、恢复视觉的疲劳，同时更易看清细小的血管、神经等，从而有利于保证手术进行的准确性和安全性。

三、色彩的调和

色彩的调和就是在各色的统一与变化中表现出来的，也就是说，当两个或以上的色彩搭配组合时，为了达成一项共同的表现目的，使色彩关系组合调整成一种和谐、统一的画面效果，这就是色彩调和。

1. 色彩调和的基本原理

色彩调和的基本原理主要分为类似调和与对比调和两个方面。

（1）类似调和

类似调和强调色彩的要素中的一致性关系，追求色彩关系的统一，类似调和包括同一调和与近似调和两种形式。

① 同一调和　在色相、明度、纯度中有某种要素完全相同，变化其它的要素，称为同一调和。当三种要素有一种要素相同时，称为单性同一调和，有两种要素相同时称双性同一调和。

单性同一调和包括：同一明度调和（变化色相与纯度）、同一色度调和（变化明度与纯度）、同一纯度调和（变化明度与色相）。

双性同一调和包括：同色相又同纯度调和（变化明度）、同色相又同明度调和（变化纯度）、同明度又同纯度调和（变化色相）。

显然，双性同一调和比单性同一调和更具一致性，同一感极强。

② 近似调和　在色相、明度、纯度三要素中，有某种因素近似，变化其它的要素，这种调和方法被称为近似调和。近似调和比同一调和的色彩关系有更多的变化因素。

近似色相调和（主要变化明度、纯度）；近似明度调和（主要变化色相、纯度）；近似纯度调和（主要变化明度、色相）；近似明度、色相调和（主要变化纯度）；近似色相、纯度调和（主要变化明度）；近似明度、纯度调和（主要变化色相）。

无论同一调和还是类似调和，都是追求同一的变化，因此一定要依据这个原则来处理好二种对立统一的要素组合关系。

（2）对比调和

对比调和是以强调色彩的变化而组合的和谐效果。这种调和中的色彩各要素都可能处于对比状态，因此这种色彩效果更加活泼生动，若要达到某种既有变化又有统一的和谐美。就需要靠某种组合秩序来实现，所以也称秩序调和。以下是几种秩序调和的形式：

a. 在对比强烈的两色中，置入相应的色彩的等差，等比的渐变系列，以此结构来使对比变得柔和，形成色彩调和的效果。

b. 通过面积的变化统一色彩。

c. 在对比各色中混入同一色，使各色具有和谐感。

d. 在对比各色的面积中，相互置放少面积的对比色，如在红绿对比中，红面积加上小面积的绿色，绿面积中加上小面积的红色；或者在对比各色面积中都加入同一种小面积的它色，也可以增加调和感（图3-48）。

图3-48 对比调和 张晨 赵翔翔 陈也 吕珊

（3）几何形状的调和

几何形状的调和是美国色彩学家伊顿的色彩调和理论。伊顿认为"理想的色彩和谐就是要用选择正确的对偶的方法来显示其最强效果"。在色环上确定某种变化的位置，这些位置以某种几何形出现，它们包括：

① 三角形调和 又可称为补色单开叉关系，属于三色调和。根据开叉的宽窄，可以在色环上寻找等边三角形、等腰三角形、不等边三角形三种位置的三色对比。

② 四角形调和 通过色环上正方形及长方形的位置，可寻找到四色对比的调和，可称为补色双开叉的色彩关系。

③ 五角形及六角形调和 色环上的五角形及六角形的位置，呈多色调和关系（图3-49）。

图3-49 几何形状调和

在各种色彩调和中，都是离不开以三要素色彩为基础的色彩量与质方面变化秩序的，尽管各种理论都有自己的特点，但万变不离其宗，总是有基本的规律可循，而以上介绍的原理，可算是色彩调和规律的最基本的认识。

2. 奥斯特瓦尔德色彩调和论

奥斯特瓦尔德（简称奥氏）调和论，是现在色立体上选择有规则关系的色彩，然后再求出所需要的调和色。

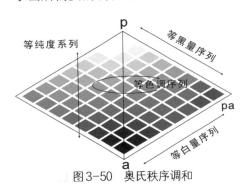

图3-50 奥氏秩序调和

奥斯特瓦尔德色彩体系的秩序调和是建立在其色立体的框架基础上，选定一色后根据奥斯特瓦尔德色相环、等明度序列、等纯度序列可以得到理想的调和色。奥斯特瓦尔德色立体的纵剖面是由两个补色关系的等色相面构成的互补色相面，总体为菱形结构，垂直方向为等纯度序列，水平环状方向为等明度序列，由纯色到白极为等黑量序列，纯色到黑极为等白量序列（图3-50）。

（1）单色相调和

① 等白量系列调和　由等色相面三角的纯色顶点到明度黑极顶点的色彩系列组成，各色距离越远越呈现对比效果，越近越呈现调和效果（图3-51）。

② 等黑量系列调和　由等色相面三角的纯色顶点到明度白极顶点的色彩系列组成，各色距离越远越呈现对比效果，越近越呈现调和效果（图3-52）。

图3-51　奥氏单色等白系列的调和

图3-52　奥氏单色等黑系列的调和

③ 明度系列调和　选择与色立体中无彩色纵轴平行的色彩系列均可以得到单色相的明度系列调和。这个系列的各色纯度相等，各色的明度间隔相等，也应进行隔段选择（图3-53）。

④ 三系列的调和　在单色相调和中，还可以把三种系列组成为相互间的调和。如果把一种系列的色彩与它种系列的色彩组合，也能得到调和（图3-54）。

（2）双色相调和

① 等黑白量的互补色相调和　等黑白色环的补色对，是色环直径两端成对的色，如

设计基础

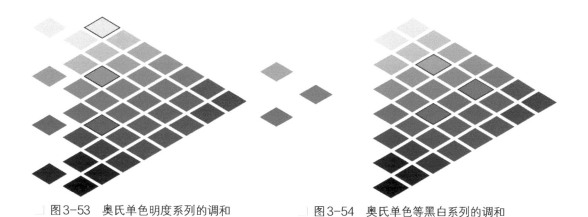

图3-53 奥氏单色明度系列的调和　　　　　图3-54 奥氏单色等黑白系列的调和

果将色立体从中心轴纵向剖开，可得到两个三角形
色面组成的菱形，菱形两端的色彩，是强烈的互补
色对。如果将色立体切成水平面，随着切割的高度
不同，可以得到不同直径的圆，每一圆上的色都含
有等量的白与黑。因此从等黑白色环上，可选出很
多调和的补色对，因为等黑白量能使它们显得和谐
（图3-55）。

　　② 非等量黑白的补色对调和　斜横向补色对的
调和并不要求等黑白量的补色，并允许纯度及明度的
对比，如图3-56所示，明度对比比前一组更强烈。

图3- 55 奥氏补色色相等黑白调和

图3-56 奥氏非等量黑白的补色对调和

　　③ 交叉互补色相的调和　　通过灰色等级上的一点，使两个斜线交叉时，可从四个方
向线上，寻找到很多不同黑白量的补色对。
　　a. 从左向右倾斜的线 \
　　b. 从右向左倾斜的线 /
　　c. 向两个方向的对称线 \ /
　　d. 向另外两个方向的对称线 \ /（图3-57）。
　　从倾斜的线上选出的色对，明暗对比；从对称线上选出的色对，明暗近似。

图3-57 奥氏交叉互补色调和

④ 非补色对的调和 用色相间隔不超过半个色环的色作为搭配色对,例如取黄橙与红,在色立体上含60°角的半径,表示两个色相的两个三角形色表的位置。若要得到更大的明度对比组合,可从这类关系中找出斜横向调和。这个关系随着必要条件,对任何色相间隔的两色都能组合。这时候,两色的三角形色表可以色立体上原有的角度展开,成为像补色的两个三角形所构成的菱形样式,这样很容易按照等黑白环与斜横向的秩序寻找非补色对的调和色了(图3-58)。

(3)多色相调和

设计实践中常用到多色相的调和,从色彩三要素角度分析可以在奥斯特瓦德色彩体系中得到如下几种形式的调和:无彩色序列列、将色立体纵向剖开的等色相面、互补色相面各色,水平剖开的色相同心圆序列色相调和。

(4)环星调和

在奥斯特瓦德色彩体系上选择任意色ic,通过ic点对色立体作一个水平剖面,那么这个剖面上的任何色彩都是调和的。这种调和方式被称为奥斯特瓦德环星调和(图3-59)。

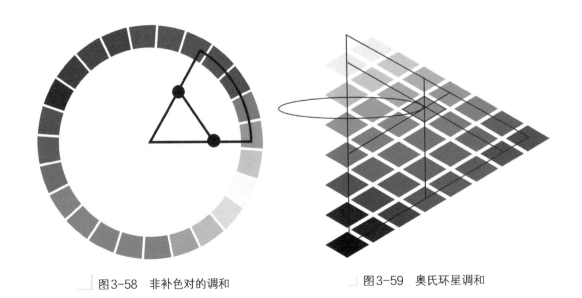

图3-58 非补色对的调和 图3-59 奥氏环星调和

设计基础

由于奥斯特瓦德色彩体系上的纯色到明度轴之间的色彩序列建立在严格的黑白含量上，色相环上的纯色均位于锥体顶点，但纯色色相的明度各不相同，所以奥斯特瓦德色立体上水平方向没有表示色彩的等明度关系。在色立体上所显示的调和秩序主要通过含黑白量色阶的对应关系及色相的环状结构来实现。

3. 孟塞尔色彩调和论

（1）以面积为主的色彩调和

孟塞尔的面积对比调和理论来自于他的色彩体系，以色彩量上的平衡与否来衡量调和关系。其色彩体系中任意两色若它们之间的连线穿过中心轴，那么被认为是调和的。孟塞尔认为要实现色彩的平衡，最主要的是各色面积的大小比例，色彩强度高的面积应小，色彩强度低应该占据大面积，由明度和纯度共同构成色彩强度。这样的配置才能达到平衡和调和的目的。

把一组色彩搭配全部混合或置于混色转盘上，如果得到明度是5级的中性灰，孟塞尔的色彩调和论认为它们均为调和色。使用单色相，只变化明度和纯度的画面，全部色混合后不能出现中性灰，是要是得到该单色相的明度第5级、纯度第5级，也可以认为它们是调和的。孟塞尔把色彩的强度分量用数字来衡量。我们选择一对补色关系来分析：红与青绿，它们在色立体中的位置表示为R5/10、BG5/5。这样一对补色，明度相等，纯度上红色是青绿色的两倍，红色要比青色绿鲜艳，如果把这两个颜色等两相混合，就不会出现中性灰色，那么为了使两色配置平衡，就需要减少红色出现的面积。孟塞尔为这样的色彩面积平衡提供了如下的数字关系：

$$\frac{A色明度 \times A色纯度}{B色明度 \times B色纯度} = \frac{B面积}{A面积}$$

即画面色彩要达到平衡，各色的强度和面积呈反比关系。根据这样的公式，色彩面积的均衡变为以明度和纯度的数字乘积的比例而定。

那么上面的红色和青绿色的面积就可根据公式换算为：

$$\frac{R5 \times 10（50）}{BG5 \times 5（25）} = \frac{BG面积（2）}{R面积（1）}$$

即红色面积应为青绿色面积的一半。

根据孟塞尔面积平衡公式，我们可以得到如下推论：

在对比各色属性不变的条件下，色彩的平衡可以通过变换各自的面积的方式来实现；在对比各色面积不变的条件下，根据画面的效果需求，可以通过调节各色属性的数值来实现平衡。如上面的红与青绿的平衡可以调节为：

$$\frac{R5 \times 5（25）}{BG5 \times 5（25）} = \frac{BG面积（1）}{R面积（1）}$$

即减弱红色的纯度到5级，或者增强青绿的明度和纯度，来获得相对的平衡。

$$\frac{R5 \times 10（50）}{BG8 \times 6（49）} = \frac{BG面积（48）}{R面积（50）}$$

该公式不仅适用于互补色相、对比色相，同样也以解决邻近色相的或单色相的面积平衡。总体规律是色彩强度高的面积要小，色彩强度低的面积要大。

（2）定量秩序调和

对于色彩的调和，孟塞尔还有"被定量的秩序关系，才是调和的基础"这一法则。孟塞尔色立体中，无论什么方向，以什么样的色彩序列选择配色，在规则的范围内有一定间隔的色，可以看作是调和的色。这个法则，若选色立体中的一色时，再顺着调和所需的必要条件的方向选色即可。因此，可以很容易找到调和色彩。

① 单色相明度序列的调和　该序列可以得到垂直方向单色相的明度变化（图3-60）。

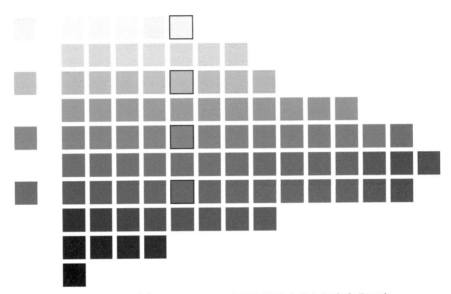

图3-60　孟塞尔垂直调和，该调和法是在单色相中变化明度

② 纯度序列调和　该序列是水平方向的色彩明度相等、纯度变化（图3-61）。

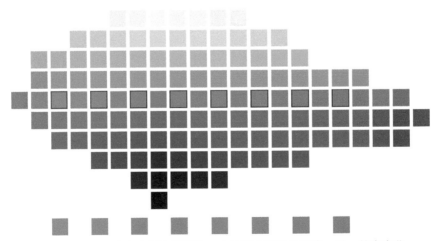

图3-61　孟塞尔内面水平调和，在该线上所选的明度一致，纯度变化

③ 色相变化序列的调和　这类选色中，明度和彩度是大致相同的，只有色相在变化（图3-62）。

④ 斜内面方向色彩序列的调和　该序列是色彩明度、纯度发生变化，色相不变（图 3-63）。

图3-62　孟塞尔圆周上的调和

图3-63　在该线上可截选到明度与纯度都变化的色

⑤ 斜横内面方向色彩序列的调和　该序列是有色彩明度、纯度变化的类似色相或邻近色相（图3-64）。

⑥ 螺旋形方向色彩序列的调和　色立体上任意的螺旋形可以得到不同明度、纯度、色相的色彩序列（图3-65）。

图3-64　斜横内面方向色彩序列的调和

图3-65　孟塞尔螺旋形调和，先在色立体上自由做螺旋形，再按等间隔取得该形状上的各色相

⑦ 椭圆形色彩序列的调和　该序列可以取得纯度相等的补色对（图3-66）。

图3-66　孟塞尔椭圆形调和

第四节 色彩构成的理论与实践

一、环境艺术设计色彩构成实践

1. 色彩构成在室内环境设计中的运用

色彩是室内环境设计中最能够产生效果的重要因素，色彩的构成搭配是室内环境空间色彩设计效果优劣的关键问题。

室内设计师建立在三维空间的基础上的，是空间、造型、灯光、材质等元素与色彩的汇总。室内环境的色彩设计汇总不仅要考虑到各部分自身的色彩秩序，还要考虑到各部分之间的总体的构成秩序。

（1）室内设计中色彩构成的一般原则

室内色彩应有主调或基调，冷暖、性格、气氛都首先通过色彩主调来体现。对于规模较大的建筑，主调更应贯穿整个建筑空间，在此基础上再考虑局部适当变化。主调的选择是一个决定性的步骤，因此必须和空间的主题十分贴切。即希望通过色彩达到怎样的感受，是典雅还是华丽，是安静还是活跃，是纯朴还是奢华。当然，有些特例是以黑白灰为主调的创作性室内空间设计，也应遵循其主要构成色彩元素（图3-67、图3-68）。

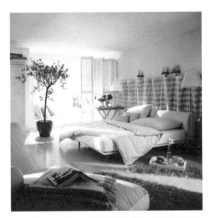

图3-67 以蓝绿色为主色调的空间，清新中透着静谧

图3-68 黑白灰色调的空间，简约又不失对比

其次是色彩的统一协调。主调确定以后，就应考虑色彩的施色部位及其比例分配。作为主色调，一般应占有较大比例，而次色调只占小的比例。在大部分色彩协调时，有时可以仅突出一二件陈设作为对比，即用统一顶棚、地面、墙面、家具来突出部分陈设，如墙面造型、桌上的摆件、灯具、植物等元素。

色彩的统一，还可以根据选用材料的限定来获得。由于室内各物件使用的材质不同，即使色彩一致，由于材料质地的区别还是会显得十分丰富，这是室内色彩构图中具有的色彩丰富性和变化性的有利因素。因此，无论色彩简化到何种程度也决不会单调。例如可以用大面积木质地面、墙面、顶棚、家具等，也可以用色、质一致的织物来用于墙面、窗帘、家具等方面。某些设备，如花卉盛具和某些陈设品，还可以采用套装的办法，来获得

材料的统一。

（2）色彩构成在室内设计空间塑造中的实践

空间是物体存在的形式，一切物体都占有一定的空间。人类能够有意识、有目的地创造空间。而室内空间是提供人类生活、生产活动有序进行的物质空间形式。被人们塑造出的室内围合空间，包括顶棚、墙面、地面，与室内陈设、家具、灯光、设施等产生关系。

从色彩特性来分析与空间的关系，首先要确立空间的使用特性或主要功能。室内空间可以利用色彩的明暗度来创造气氛，使用高明度色彩可获得光彩夺目的室内空间气氛；使用低明度的色彩和较暗的灯光来装饰，则给予人一种"隐私性"和温馨之感（图3-69）。

高明度空间

低明度空间

图3-69　不同明度的空间设计

室内的空间使用性质分为：人居环境空间、限定性的公共空间和非限定性公共空间。具体来说，人居环境空间大多为公寓、别墅、私人院落等提供私密居住的范围；带有限定性的公共空间如办公楼、医院、学校等有一定特殊功能要求的范围；带有非限定性的公共空间如酒店、宾馆、商场、车站、影院、舞厅等范围较广。总体来说，无论哪种空间都有自身特性，需要用不同的色彩来进行合理布置，起到界定空间、渲染氛围、突显功能的作用。比如，居住空间的安静、祥和、舒适；办公空间的明亮、清晰与严谨的秩序；商场的华丽、多彩与高雅；舞厅的炽烈、刺激与跳跃等，都离不开色彩元素的渲染（图3-70）。合理的色彩设计不仅能够明确空间使用的功能，更加能够提高工作和学习的效率。例如：科学家曾做过色彩实验，在同样的就餐空间内，一种情况把餐厅内墙刷成橘黄色或橙色，就餐的人们明显的食欲大增，并且心情愉悦善于交谈；另一种情况把餐厅布置成蓝色调，进餐的宾客食欲平平，交谈冷淡。因此，许多餐厅都把空间装饰成以暖色调为主的色彩（图3-71）。

商场内部空间

⌐ 图3-70 不同室内空间的色彩布置

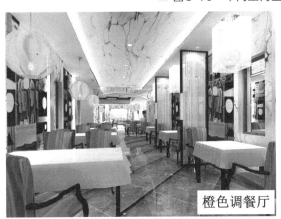

橙色调餐厅

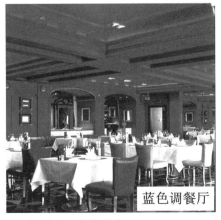

蓝色调餐厅

⌐ 图3-71 不同色调的餐厅布置，会对人们的食欲产生影响

色彩的设计可以表现空间的性格。设计师利用色彩的象征、隐喻、联想等特点，根据室内空间的类型风格及使用要求等因素，同时考虑到民族地域性、时代性等方面的差异，通过色彩设计搭配，有效地体现室内环境的不同风格和个性（图3-72）。比如，紫色在女性的抽象联想中大多表现为高贵、典雅、品质的象征，所以，很多的珠宝、高级成装专卖店、美容院等都以奢华的紫色调为室内装饰的主调，营造绝佳的氛围，增强购买欲；然而在另外一些情况下，紫色是权力的象征，比如欧美国家中，在一些重大礼仪庆典中，非常重要的主教的服饰是紫色的，很多名校的院士服也是紫色，所以许多的正式的会场也是以紫色调为主调进行装饰布置。红色系则代表热烈、大胆，会经常出现在酒吧、舞厅等场所，但同时，浓烈的红色同样也是中国及部分东南亚国家的民族色彩，象征祥和、喜庆，会运用在大型的公共场所，具有民族号召力。设计师合理的利用并掌握红色的明度、纯度、对比和面积等尺度，将会营造出不同的空间性格（图3-73）。

◥ 图3-72　女性用品专卖店，运用紫色和红色营造出高贵、典雅的色彩空间

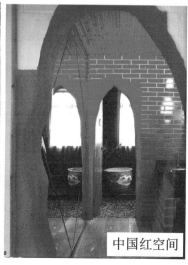

◥ 图3-73　成功运用红色，营造出
　富有民族特色的中国红空间

中国红空间

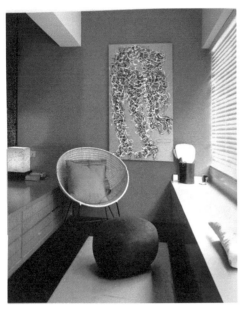

色彩可以调节室内空间的节奏感。造成空间感变化的因素主要是色彩的前进与后退特性，这与色彩的色性、纯度、明度有关。例如，为了扩大狭小空间的空间感，可以采用降低纯度提高明度的方法；为了改变大空间的空旷感，可以采用降低明度使用色性偏暖的色彩的方法；形态变化较大、使用造型复杂的空间，一般使用较单一的色彩达到统一空间的目的；如果空间形态过于单一，可用色彩对比来增强空间的丰富性（图3-74）。

（3）色彩构成在室内设计造型元素中的实践

室内设计中的造型元素是空间划分之后，重要的设计因素。比如室内的顶棚、隔断、墙面、门、窗等都会或多或少的采用一些造型。那么色彩构成设计与室内造型之间有着密不可分的关

图3-74 通过色彩对比增强空间的丰富性

系。利用好这层关系可极大提高和强化室内造型设计的作用。可以说室内设计中每一个造型都是形体、材质、色彩的组合体，色彩可以加强形体的情感表达，成为视觉的焦点，或者被隐藏。比如，在一些大型空间中，有些承重立柱是建筑结构中必不可少的，但往往有些大厅或中庭因为有些立柱处在中心位置或体量过大，影响了空间的整体性，在此就可以利用色彩的特性，削弱其与周围环境的对比，同时增强设计中应有的视觉中心的色彩对比，最大限度地达到理想效果（图3-75）。当然，色彩的对比与形体变化有很强的相关性。造型多变的物体会使色彩对比降低，造型简单完整的形体会增强色彩的对比和视觉效果。

图3-75 用与周围环境一致的色彩削弱承重立柱对建筑空间的影响

（4）色彩构成在室内设计光影元素中的实践

色彩与光源在室内设计中有着密切的联系。室内光源分为自然光源和人工光源两大类。自然光源主要由于投射方式的不同和自然条件的影响而产生不同的光线色彩和效果，比如天气晴朗，光源呈现出自然的暖色，使得各个形体都罩上淡黄色光晕，产生温暖明亮的效果；天气阴霾，光源呈现蓝灰色调，使得空间形体表现出静谧、灰暗的效果。人工光

源的品种非常繁复，并且近几年研发出品种丰富的有色光源。光源的多样化给室内环境增添了无穷的魅力，设计师善于利用多变的光源色彩这一元素，使得灯光冷暖交汇、明暗交替，极大提升和丰富了诸如舞厅、酒吧、剧院等特定场所的梦幻效果，产生了刺激强烈、魔幻神秘等多样的视觉效果（图3-76）。

图3-76 光源对室内设计的影响

色彩对光线的调节有显著的效果，主要体现在各种色彩的反射率不尽相同这一特性上，色彩的反射率取决于色彩的明度，明度越高，反射率越高，反之，亦然。比如，室内空间昏暗狭小，采光条件差，可采用白色或明度高的色彩作为主调，提高反射率，扩大空间感觉；如果空间过于空旷，并且光线刺眼，可采用明度低的色彩作为设计主调，降低光源的发射率，以此改善室内环境。通过有效地调节色彩与光源的关系，达到室内环境空间的和谐。

（5）色彩构成在室内设计材质元素中的实践

材质元素在室内环境设计中有着重要的意义，材质即物体的肌理，在现代社会中，室内设计行业越来越重视保留材料的天然质感和色彩。在材质中，各种材料的色彩、纹理、光泽感等都会给人们带来不同的心理感受。如何平衡和利用两者之间的关系，成为时下生态环境设计的重要手段。

熟悉各种自然材料的色彩属性成为合理运用材质的关键。色彩与材质有着相互影响的作用，同一种色彩用在不同的材质上，所产生的效果是大不相同的。如光滑的材料表面因反光能力强，使色彩不够稳定，明度提高；粗糙表面反光能力弱，因而色彩稳定，看上去比光滑表面的色彩浓烈。同一种材质施以不同的色彩也会有不同的效果。如羊毛织物有温暖感觉，但做成白色则产生冷漠的感觉。正确地用色与选材，使色彩与材质感互相协调配合，共同创造出室内环境的美感，这就是色彩构成与室内设计的完美组合。

2. 色彩构成在室外环境设计中的运用

（1）色彩构成在城市建筑领域中的实践

在复杂的人类生存环境之中，建筑色彩关系着整个城市的形象、品位和特征（图3-77）。

① 城市建筑色彩的系统性原则 城市建筑色彩应给予整体性关注，由这一原则出发，需要确定各个具体系统的地位与作用。建筑的色彩要考虑自然景观的特质，正如建筑大师赖特所言，建筑是有机的，应该在自然中"长成"。如果离开这一地点，建筑风格、色彩，也就失去了它的价值与生存意义。自然界的动植物会按季节变换着它们的色彩，在这些系

图3-77　色彩在建筑设计和景观设计中的运用

统中，由于建筑相对来说是稳定不变的。所以，建筑的色彩在城市景观中，扮演着非常重要的角色。

对建筑采取多种色彩设计方式，一种是建筑采取显性设计，另一种是隐性的弱化设计（图3-78）。应确定建筑群色彩的丰富稳定，并应考虑到对于地域季节缺陷色彩的补充。有些个别建筑也可以采取显性的手法设计，成为建筑群系统的亮点，但应在数量上加以有效控制，往往这些建筑的色彩成就了地理色彩的标签或城市色彩的名片，如北京的紫禁城、华盛顿的白宫、莫斯科的红场等（图3-79）。

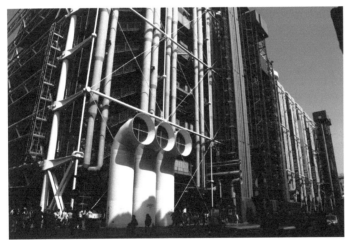

图3-78　法国巴黎蓬皮杜国家
文化艺术中心

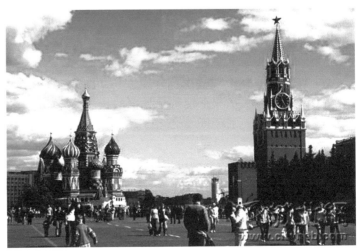

图3-79　城市地理色彩标志
莫斯科红场

114

② 城市建筑色彩的客观性原则　建筑色彩不能脱离地区的环境和气候，一般来说，建筑色彩应该是当地环境和气候的一种反映，因而使其色彩特征成为当地建筑风格和特点的重要组成部分（图3-80）。例如气候炎热地区，建筑的色彩往往是高明度的中性色和冷色；寒冷地区常常采用中等明度的暖色和中性色。如比利时的布鲁日，河道分布密集，许多建筑依河岸建造而成，城市的大部分建筑都集中建造于中世纪，至今依然完整地保留着传统式样。

图3-80　城市风景线

建筑色彩要考虑当地民族的习惯与偏好。不同的国家与民族均有自己的色彩习惯与偏好，主要取决于民族文化、风俗习惯、宗教信仰及政治观点等。如英国建筑多取茶色；日本多取灰色；法国多取奶酪色、银白色、深灰色；印度多用绿色、红色等（图3-81）。

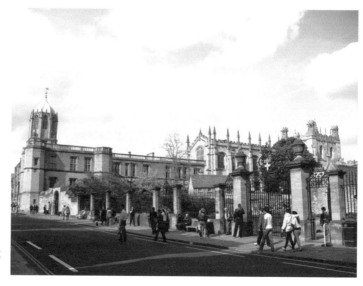

图3-81　英国茶色建筑代表　牛津大学城

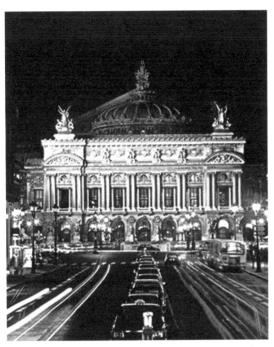

③ 城市建筑色彩体现建筑功能 对于工业建筑，除了考虑美观之外，还要充分注意色彩对于提高劳动生产率，减少事故的作用。在民用建筑中，如医院、疗养院常以白色或中性灰白色为主，这种色彩能给人平静、安详之感。商场、餐厅、剧院、歌舞厅等则以醒目热烈的色彩为主，能使人精神振奋、吸引顾客。这里的建筑色彩就不单纯具有审美的意义，而是功能的组成部分（图3-82）。

（2）城市建筑色彩的设计原则

① 建筑用色色相数量宜少不宜多 如果个体建筑的立面色彩超过三个基本色相，那么很难能够统一，在色彩设计上容易失败。一般建筑色彩构成的成功之作，大都是很好地掌握了单色相、多彩度的特性以及巧妙运用的结果。运用好色彩的各种调子，充分表达色彩的感情和气氛，使色彩即统一又变化，是建筑色彩达到和谐、丰富、秩序、鲜明的前提。

图3-82 巴黎歌剧院，色彩华丽，吸引听众

② 用好色彩的生理效应 不同的色相与色调，产生不同的感受，如红色联想到火与太阳，蓝色联想天空和海洋。这种冷与热以及远近、轻重、软硬、涨缩的生理效应在色彩视觉中占有重要的地位，可以加以适当的利用。

③ 充分发挥色彩的生理作用 与色彩的生理效应比较，心理作用更丰富并具有感情特点，如红色表示诚挚、热情，绿色代表和平、安宁，黄色则使人活泼、阳光之感。例如由Edward Pottr设计的马克·吐温住宅，位于美国康涅狄格州的哈特福德。住宅外立面的颜色是温暖的砖红色，与周围的自然环境非常协调，因为院子里有大枫树，每到秋天，地上的红色与条款的蓝色就形成一种非常悦目的对比（图3-83）。

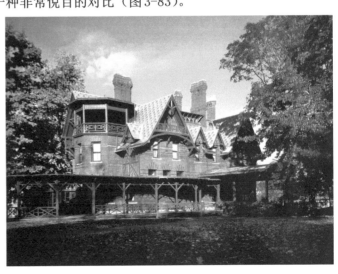

图3-83 马克·吐温住宅

④ 注重色彩的谐同性　色彩的谐同性指构图中既统一又对比的调和关系。这种统一和对比关系在色彩视觉中占有极其重要的位置，也是审美评价的主要根据。色彩的谐同性，存在于色彩的对比，秩序，主从和微差等四个方面的有机结合和适当对比，以及明度调和，色相调和以及色彩调和等方法。比如著名水城威尼斯，采用的新旧建筑在色彩上的调和方法，使得整个城市建筑风格和谐统一，具有谐同性（图3-84）。

⑤ 注意光影作用对建筑色彩构成的影响　自然光与人工光源对建筑色彩都会产生重要作用。光对建筑可以产生功能性作用和建筑色彩的审美作用。建筑设计中的光影设计与建筑的形体、质地、色彩等巧妙结合，可以产生出意想不到的奇妙效果。在实际

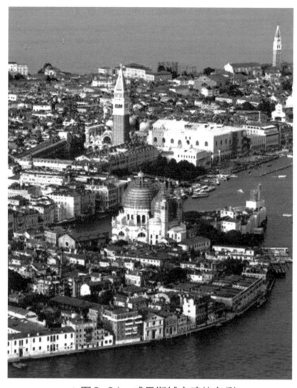

图3-84　威尼斯城市建筑色彩

的建筑色彩设计中，应考虑到建筑处在自然界中受光面的大小及色彩配比和背光面大小及色彩配比。以免在光线照射强烈的环境中，建筑色彩如果采取高明度，会产生视觉的刺激；而在光线常年昏暗的情况下，如果建筑色彩采用低明度和低纯度，也会极大影响建筑设计的美感。

色彩是形成建筑风格的重要组成内容，所以，建筑色彩是构成城市环境美感的重要因素，也是改善城市环境的有力手段。

二、包装设计色彩构成实践

包装是产品的外部形式，作为一种视觉传达工具，绝不是一种可有可无的东西，而是商品的脸，色彩是强化这一外部形式的重要途径。色彩可以离开包装装潢而独立存在，包装则永远离不开色彩。

色彩给人的印象是迅速、深刻、持久的。可以说：色彩是我们每天注意到的第一件事物和忘记的最后一件事物，它是我们一切感觉和印象的开端。

1. 包装设计中的色彩运用原则

色彩在包装设计中对于激起消费者购买欲望、促进销售等方面有极大的作用。由于色彩心理的存在，也逐渐形成了色彩使用的某些规则。正如心理学家罗索·福斯坦第格曾说："色彩起着一种暗示的作用，它是一种包含各种含义的浓缩了的信息。"

（1）包装的色彩设计应当与商品的属性相配合

根据人们对色彩的联想，选用产品的形象色表现产品的内容，是设计师常用的设计手

段之一。形象色能加强商品性，更能确切直观地表现商品的外部特征，给消费者以真实感。根据商品包装的色彩，消费者能联想出包装中的商品（图3-85）。

图3-85 用色彩直观表达商品的内容，使人们能够更准确地找到自己所需的商品

（2）包装色彩要引人注目

在视觉艺术中，色彩往往具有先声夺人的力量。日本科学家发现，人们在观察对象时，无论男女老少，人对色彩的注意力占人视觉的80%左右，而对形的注意力仅占20% 左右。所以有"远看色彩近看花"、"先看颜色后看花"之说。那么，要想抓住消费者的视线，首要解决的问题就是包装设计色彩的选择要引人注目。现在大多数人都喜欢到无人销售的超市里自己选购商品，包装商品必须在短时间内迅速吸引住消费者选购商品的视线，这样才有可能促使消费者进一步地判断和购买，这是促使商品能否销售的因素之一。 例如，儿童食品和儿童用品类一般常用鲜艳夺目的纯色和冷暖对比强烈的色块来赢得儿童的兴趣和爱好（图3-86）。

图3-86 儿童食品的包装，往往用鲜明对比的纯色及色块引起儿童的喜爱

（3）包装色彩要引起好感并促进销售

能引起消费者好感的包装色彩是最后促使消费者下决心购买商品的一个重要因素。当人们看到某一具有色彩的物体时，色彩作为一种刺激，能使人们产生各种各样的感情，这是人所共知的现象（图3-87）。

图3-87 通过喜庆的色彩，烘托节日气氛，促进人们的购买欲望

2. 不同类型包装设计的色彩运用

自然界的色彩千千万万，不同商品有不同的消费人群，面对不同的商品、不同的消费人群，怎样做到既能创造出有魅力的商品视觉形象，又能选择使消费者心理愉悦的色彩，是包装设计对色彩选择的特殊要求。

（1）化妆品类

化妆品类一般多用柔和的中彩度或高明度的色调。用淡绿、淡粉红、淡玫瑰色让消费者联想到自然、轻快和高洁和女性的柔美（图3-88）。

图3-88 化妆品类包装色彩设计

（2）医药类

医药类一般常用单纯的冷暖色块。多用冷灰色表示消炎、退热、镇静、止痛；用暖色表示滋补、营养、兴奋、强心及保健。绿色、蓝色的脑电波反映是放松、镇静，故用于镇静、催眠、降血压、解热、镇痛药品的包装装潢设计（图3-89）。

图3-89　医药类色彩包装设计

（3）茶

在茶包装设计中，色彩是影响视觉感受最活跃、最敏感的视觉要素之一。绿色常常是茶包装设计的首选颜色，因为绿色本身是茶树的颜色，许多茶叶冲泡后也会呈现绿色。在绝大多数人们的生活经验中，绿色是茶给人的第一视觉印象。心理学家认为，绿色是一种生存本能的颜色，它对人心理上的安静和修养有着积极的作用。宁静的绿色为我们不安的生活创造了一个必要的平衡，它引领我们进入休息，帮助我们摆脱烦躁而进入渴望中的和谐境界（图3-90）。

图3-90　茶包装设计

（4）家庭清洁用品类

淡蓝色的洁净感最高，亮白次之。在家庭清洁用品如洗衣粉、漂白剂、洁具液包装中，蓝色是首选的颜色，它本身的洁净感就很强（图3-91）。

图3-91　清洁用品多采用蓝色系列，给人以洁净感

第四章 | 肌理构成与设计新材料的运用

肌理是物体表面的纹理，肌理中的肌乃指皮肤，理是指纹理。肌理是物体表面的组织纹理结构，在自然界中指的是物体表面的质感和纹理感。它是绘画、雕塑、设计等艺术创造所特有的形象化语言。在这里的"肌理"是狭义的，对于艺术设计而言，主要是用自然和非自然的方式作出的肌理画面效果。

肌理在视觉形式上包括视觉肌理和触觉肌理。视觉肌理是肌理表面在视觉上造成的一种视觉心理感受，如开裂的泥土和光滑的绸缎，古雅的鸡翅木和不同纹理的大理石，其材料的美感差异就在于肌理美感，设计中通过规则或不规则形态经过艺术加工与处理，达到对视觉上的细腻感、粗糙感、质地感、纹理感的具体表现。触觉肌理是相对视觉肌理而言的，指的是触摸时所感受的或细腻或粗糙的不同质地纹理，触觉肌理仅靠触觉才能感受到肌理面貌的实际存在，但触觉肌理的设计目的在现实生活中并非让人触摸的，其实它同视觉肌理一样，它的艺术感染力是靠视觉来感知的，触觉肌理实际上是被强化了的视觉肌理。无论是视觉肌理还是触觉肌理，实际上都是一种客观存在的现象，当转化成画面上的肌理形态时，肌理的艺术构成便有了个性化的特点。

肌理在艺术实践中的运用，不但能丰富艺术的表现力，而且能增加其生动性、趣味性。各种纵横交错、高低不平、粗糙平滑的纹理变化，无论是建筑景观设计还是室内环境与家具陈设，以及包装、服装、产品、纺织品、印刷等，都在研究和应用着肌理的特征和属性，设计中肌理是一种特殊形式的美，在外表与可视的肌理背后常常蕴藏着更为深层的意境之美（图4-1）。

⌐ 图4-1 室内设计肌理运用

一、材料的审美与肌理的特性

肌理承载着材料的运用，材料则是设计的物质基础和载体。设计材料由比较单一的织物、木材、陶瓷、玻璃、金属到越来越丰富的塑料、复合材料，为产品设计展开了一个广阔的天地。视觉上判断不同材料的质地，主要依靠材料的外在面貌——肌理。肌理，可以理解为能够看得见的质感，但肌理与质感又不同。肌理是一种通过视觉感知的纹理图案的表征和触觉上的软、硬、粗糙、光滑的心理感受（图4-2）。质感更强调事物内在的材料属性。

材料是进行设计陈述、表达创意构思的媒介物。设计师选择材料往往建立在个人的、物理的、化学的或者美学的倾向上。对选择的材料还要考虑使用寿命，以及影响使用寿命的各种因素，并为明确这些因素反复做实验，这是一种艰辛而有趣的探索。

□ 图4-2　室内设计材质肌理效果

材料和工艺是艺术设计的物质和技术条件，是实现艺术设计的必要条件。任何一件艺术设计，只有选用材料的性能特点及其加工工艺性能相一致，并了解肌理的美感及材质运用特性，才能实现设计的目的和要求，对新工具、新材料、新工艺的研究本身就是设计师能力的一部分。

1. 肌理的时间性

肌理本身有时间性。时间留下岁月的痕迹和古朴悠远的印记，许多生活故事在时间里沉淀，肌理暗含时间的概念会使不同的人根据自己的经历产生共鸣：感慨万分、印象深刻。古老的建筑有时会比一栋崭新的大楼更吸引我们，一位满脸沧桑的老人比一个光滑白皙的面容更让我们印象深刻（图4-3、图4-4）。这都可说是时间的力量。

□ 图4-3　肌理的时间性1

□ 图4-4　肌理的时间性2

设计基础

2. 肌理的本质性

肌理可以反映事物的本质。肌理之所以能突出事物的本质，是因为它的真实性，它更接近事物的本质，是区分物与物区别的不可缺少的凭证。肌理虽然没有现代技术准确，有时甚至是粗糙的，但它是最真实的、生动的。

3. 肌理的应用性

肌理的应用性体现在材料和工艺上，随着现代工艺的发展，材料领域的科学家们不断发现和创造出新的材料和开发出新的工艺，每年都有很多新材料、新工艺投入生产和应用，这些新材料和新工艺对产品设计师而言，无疑提供了更丰富的想象空间，实现更多可能的形式。2008年三星手机新款W510（图4-5），其制作材料是匪夷所思的玉米淀粉，这是一种没有污染纯天然的材料，材料中完全没有铅、汞、镉在内的重金属存在。虽然这种材料在工业上广泛应用，但在手机生产上还是第一次。

▢ 图4-5　三星手机新款W510设计

二、设计基础构成材料与工具

如果说生产工具标志着生产力的发展，那么设计构成所用的材料工具也可以成为设计领域进步的标尺，现代构成涉及的材料和工具越来越广泛多样，各类材料与工具制约着设计作品的肌理效果、质感、量感、色彩、形态，以及带给作者的灵感启发和观者的心理感受。对材料工具的选择上应该有强的灵活性和好的创造力。

1. 常用的构成材料

材料是造型艺术的物质基础，设计造型离不开材料的因素，它是建立在各种材料的基础上的各种物体的造型。构成的最终结果是由材料来体现的，材料的性质会直接影响到物体的视觉和触觉感受。在肌理构成与立体形态设计中，首先要考虑的就是构成该物体的材料属性，包括其表面肌理、内在特性和象征意义，合理地、科学地选用材料是造型设计极为重要的环节（图4-6）。

图4-6 构成材料

（1）天然材料

天然形态是指在自然法则下形成的各种可视或可触的形态，是自然界天然物体的结晶，它不随人的意志而发生改变，天然材料具有亲和力，能给人带来自然、清新、质朴的视觉和心理感受，主要有木材、石材、竹子等。

（2）人工材料

人工材料是指人工合成制造的材料，能给人以新颖、规整的感觉。相对于自然形态而言，人工材料是指人类有意识、有目的地创造的结果，所以通过人工造出来的材料都属于人工材料，如金属、塑料、玻璃、石膏、纸材、织物等。

金属是一种具有光泽（即对可见光强烈反射）、富有延展性、容易导电、导热等性质的物质。金属材料坚固耐久，种类丰富，表现力较强，其成型方法有铸造、锻造、拉丝、切削等，表面处理方法有压印、喷漆、腐蚀、贴膜等。

织物材料独特的材质、肌理与花色对产品的装饰具有软化作用，使人置身其中有亲切温暖的感觉，触觉的柔软感使人感到舒适、亲切，这时，织物材料与人之间便产生了一种"物人对话"的感觉，事实上，织物材料的天然材质、特殊肌理、柔软触觉这些特征，更容易与人产生对话。织物材料包含的种类较多，有棉、麻、毛、丝、锦等。

纸材是立体构成中不可缺少的材质，在初期立体造型训练中广泛使用。其优点在于表面光滑、易于变化、有一定韧性，但是也有易破损、表面易脏等缺陷。常用的纸材有包装类、印刷类、绘画类和实用类，其中属卡纸最适合做造型。

（3）其他材料

此外，随着社会的进步和人们对设计更深入的认识，越来越多的新材料运用到立体构成中来，比如陶泥材料、橡皮泥材料、纤维材料、透明皂材料、花泥和泡沫塑料等。

由于材料的构造不同，材料表面的肌理也不同，我们在进行材料训练时，可以对同一种形态因应用材料的不同所带来的不同视觉感进行比较，加强对不同材料的理解。材料的使用要做到变化丰富，可以将两种或多种材料组合在一起，产生融合或对比的效果，使其

设计基础

材质肌理更加丰富。在寻找熟悉常用材料的同时，要尽力去挖掘新的材料，做到材料的独特新颖和创新，以达到更好的设计效果。

2. 工具

随着科技与工艺技术的发展，工具也不断更新换代，我们应当熟练掌控自己常用的工具，并能创新使用，以利其器而善其事。不同的材料要采用不同的工艺技术，当然也需要不同的工具驾驭这些材料。

（1）作图工具

夹板、金属板、布、剪刀、圆规、直尺、界尺、海尺、丁字尺、三角板、曲线板、海绵、气泵、喷笔、喷枪、喷刷用铁网、乳胶、石膏、各类线材、相机、荧光幕、计算机等。

（2）切削工具

剪刀、美工刀、钩刀、裁刀、锉刀、研磨机等。

（3）挖洞工具

锥子、打孔机、钻床、穿孔器等。

（4）笔类工具

马克笔、彩色油性笔、竹笔、铅笔、彩色铅笔、钢笔、鸭嘴笔、毛笔、底纹笔、水粉笔、水彩笔、针管笔等。

（5）颜料

水粉、水彩、油画、国画、丙烯、油漆、瓷器、涂料、印刷油墨、矿物质颜料以及色粉、油画棒、蜡笔等。

三、平面肌理构成常用制作方法和构成形式

平面肌理宏观上可分为视觉肌理和触觉肌理，平面构成中主要是通过各种手法获得的视觉肌理。也能够运用各种颜料进行描绘、喷洒、熏炙、擦刮、拼贴、渍染、印拓等方法制作完成，多种手段的综合运用能够得到不同的视觉肌理质感。视觉肌理表现主要是通过在平面上表现立体可视的肌理形态，通常是把较小的肌理形态群化或密集化处理成面的形态后获得，也可运用自然和人工材料如沙土、石膏粉等制作完成又使它具备了触觉上的质地感，从而形成触觉肌理，从手法和视触觉上丰富了平面设计语言。对肌理的研究有助于视觉效果的表现和设计意图的表达（图4-7～图4-10）。

平面肌理的多样表现手法可以创造出千变万化的肌理意义。"肌理"的创造来自于几个方面：一是工具，二是材料，三是手法。依据工具材料的表现形式强调"笔"以外的材料工具。具体方法归纳起来有以下几种。

图4-7　螺丝的转动戏剧海报

图4-8 平面肌理 孙笺

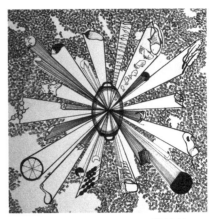

图4-9 平面肌理 陈健美

1. 笔触肌理

利用不同的工具如各种笔类、刮刀等制作毛涩、粗细、软硬、轻重的笔触效果，以表现流畅、顿挫等多种的"笔触"本身的语言价值。

2. 喷绘肌理

运用喷笔或牙刷等工具将颜料呈雾状喷在平面材料上，形成明暗渲染、点状虚实的层次变化。

3. 晕染肌理

常见于中国画中，许多绘图软件中也装有此程序。绘制中用稀释的颜料在吸水性较强的纸上，有目的有意象地渲染、渗化，产生自然渲染的优美纹理。

图4-10 平面肌理 谭君君

4. 拓印肌理

把颜料涂于不同材质凹凸不平的表面上，再印在纸面上，会产生自然的疏密有序、虚实相间的视觉感受。

5. 刮刻肌理

在不同纸质的表面上刻、刮，形成粗犷、强烈的质感。肌理特殊的视觉感受也是其它视觉形式所不能替代的。

6. 吹弹肌理

用嘴吹、线弹在纸面上形成的一种自然而意外的效果。肌理的自然形式反映了世间万物在自然中的存在方式。

7. 拼贴肌理

用不同材质的纸、布、纤维、蛋壳等，按照一定的想象，经剪裁、撕扯、砸碎成某种形态，将一种或几种材质拼贴到平面上形成具有视觉感和触摸感的肌理。

8. 熏烤肌理

运用烟熏、烤炙手法，能够产生自然优美的丰富肌理，使平面构成有了更多的视觉语言和表达手段。

9. 漂浮肌理

用吸水性较好的纸吸附漂浮在水面的墨汁、色彩、油迹等能够浮于水面的物质，形成一种具有流动感、斑驳陆离的偶然性视觉肌理。

除此之外肌理的构成还可以由形态方面分类，从触觉形式看分为显性肌理（表现强烈）和隐性肌理（表现微弱）；从视觉形式看分为点状肌理、线状肌理、面状肌理、彩色肌理和非彩色肌理；从形态形式看分为自然形态肌理和人为形态肌理；从秩序形态看分为规则形态肌理和不规则形态肌理等。肌理构成的设计实施讲究节奏性，肌理之间的虚实、聚散、深浅变化能够产生一定的比例与秩序。

肌理的设计应用不只是用来满足视觉需要的美，它还通过视觉感受传达某种情感，因此在作品中就含有了肌理的审美价值，肌理美是物体的表面形式美，是物体表面的个性组织构造，具体入微地反映了不同材质的美感差异与特质，如当它出现在一个版面环境中时，便与周围的文字、图形、线条、空间产生了对比关系，因此在平面设计中要控制好肌理元素与其它元素的平衡关系，要把握好元素间和谐整体的美感（图4-11～图4-14）。

图4-11　春夏秋冬拓印肌理构成　班晓旭

图4-12　平面肌理构成　孔雯雯 梁淑群 于红媛

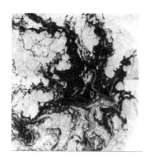

图4-13

图4-13　平面肌理构成

图4-14　不同肌理的设计造型　　学生习作

第二节　肌理特性对艺术设计的影响

　　肌理构成通过一定的材料工具和技术表现形式美，使得肌理构成有两大因素，即物的因素和人的因素。物的因素在这里主要指能选择合适的工具材料。人的因素是利用合理的科学技术也就是工艺及流程，操作工具材料，表达自己的创意和表现自己的审美。这两个方面是对立统一的关系。一幅构成作品即便有美的形式，如果粗制滥造，也不能是优秀的作品。相反，工艺技术再先进熟练，形式上却是单调枯燥，也绝对不会起到愉悦观者心目的作用。所以要创作出好的肌理构成作品，最大限度地发挥设计中人的因素和物的因素的能量，除了形式美的训练外，还要把科学技术或者说工艺技术合理地融入到设计构成的视觉元素中，最准确地再现设计师的思维。

一、新材料的设计启示

　　材料总能给设计师带来新的思路和启示，新材料对设计的影响不仅限于技术性应用的范畴，而是包含了整体质感，一直对设计流行趋势所形成起着激发作用。随着表面工艺的提高，喷、涂、镀、贴等手段都可改变材料原有的表面材质特征，形成一种新的表面肌理

特征，从而满足了现代产品的多样性和经济性。这种肌理正是以"新奇"为贵。在材料日益丰富、材料技术不断发展的今天，材料设计成为设计创新的重要手段。

　　设计师不必受到材料的限制，或者被动地接受材料科学的研究成果，而是积极地评价和探索各种材料在设计中的应用价值，发掘材料在设计造型中的潜力。Aliph 的 Jawbone 蓝牙耳机新一代，设计来自fuseproject，新一代最显著的特色就是外表面的钻石切割装饰，在光线下有着非常立体丰富的视觉效果（图4-15）。又如软技术材料的应用，易弯曲的聚氨酯泡沫被公认为有高度的隔热和绝缘性，既可以坚硬的形式，也可以柔软的形式进行生产，应用领域十分广阔，键盘由镭射蚀刻而成，省去了不同的语言版本的模具修改成本（图4-16）。瑞典艺术家Kjell Rylander的陶瓷艺术品，它们使用了茶杯和咖啡杯等茶具做成，其中采用的不少材料是用二手或是破碎的盘子，新奇又富有创造力，并以简洁、直接、功能化贴近自然，绝非是蛊惑人心的虚化设计（图4-17）。所以新型材料是一种造型的素材，对它的应用，需要考虑一些问题：它给人的感受是否强烈，视觉效果如何，同时也要考虑对肌理素材的品味和形态的处理手段。使所选定的材料元素不仅在主题内容上符合，也要在审美上让人在接受信息时有崭新的享受。

　□ 图4-15　Aliph 的 Jawbone 蓝牙耳机新一代　　　　□ 图4-16　软技术材料的应用

　□ 图4-17　Kjell Rylander 的陶瓷艺术

二、新老材料设计产品比较

材料的不同，必然带来设计的不同，新的材料必然会产生新的设计、新的肌理效果，给人带来新的感受。以椅子的设计为例，椅子的基本功能就是"坐"，另外它还有很强的象征和装饰功能，木材、金属、皮革、玻璃等材料随着成型技术的发展进步，并结合设计师的创意，展现出了不同肌理效果的形态和风貌，这些典型的形态也成为时代技术发展水平和人们社会生活的象征（图4-19～图4-27）。

早期的椅子大都以实木为材料，坚硬的材料使得椅子在造型上线条更加挺拔、流畅。而新技术与工艺的运用打破了实木的单一性，呈现多元的科技与时代文化的交融。1987年意大利菲亚姆公司设计了一个幽灵椅是由水晶玻璃制成（图4-18），设计师对玻璃的成型可能性进行了研究，在一块玻璃板上用每秒钟1000米的混合材料的高压水柱制造了一道缝隙，然后用玻璃弯曲技术加以弯曲，使它获得了连续、透明、优雅的新造型，它是复杂现代技术和简单造型方法的完美结合。

图4-18 菲亚姆公司设计的幽灵椅

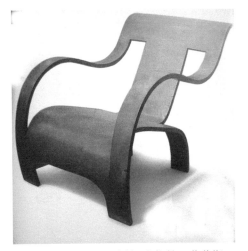

图4-19 单人坐椅 杰拉德·萨莫斯

图4-20 椅子（左）Ingram Hill（右）House

图4-21 椅子 Cappellini

图4-22 椅子 托德·布歇尔

设计基础

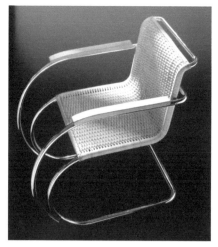

图4-23　家具设计与材质

图4-24　家具设计　艾洛·阿尼奥

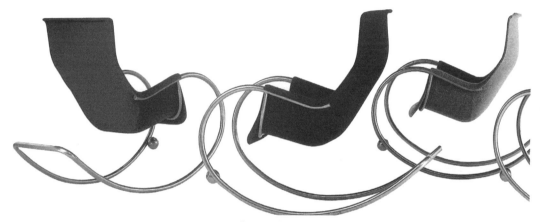

图4-25　家具设计　艾洛·阿尼奥

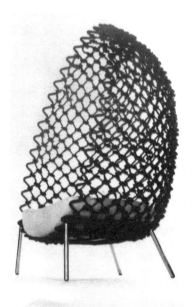

图4-26　家具设计　肯尼斯·考波普

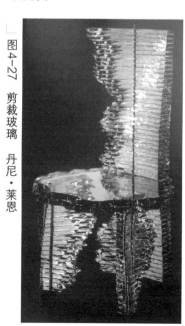

图4-27　剪裁玻璃　丹尼·莱恩

三、材料的美感及应用

　　材料是结构形式和功能的物质载体，而设计就是要依据人们对事物、功能和外观的需求选择适当的材料，设计它们的结构与形式，确立它们的组合方式。材料解决物质，设计解决形态。任何设计都必须建立在可选用材料的基础上，每一个设计最终都要落实到材料的应用上去。任何材料都充满了灵性，任何材料都在默默地表达自己，都在展示自己的美丽。美感是人们通过视觉、触觉、听觉在接触材料时产生的一种赏心悦目的心理状态，是人对美的认识、欣赏和评价，所有产品也都包含着材料美和肌理美。

　　材料的美感及应用可以创造出不同场景的不同效果，可以给人留下一种鲜活的印象。这种过程对接受者而言是主动的、愉快的和有参与欲望的。所以设计师对材料敏感的激发设计创意并做深入研究才能设计出更好的产品，在设计中运用各种材料肌理组合形态是获得设计整体协调的重要途径（图4-28～图4-34）。

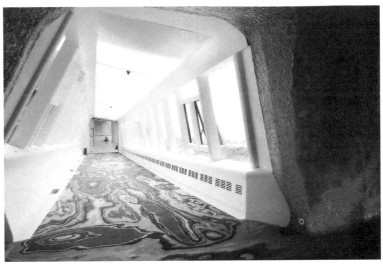

図4-28　室内设计1

图4-29　室内设计2

设计基础

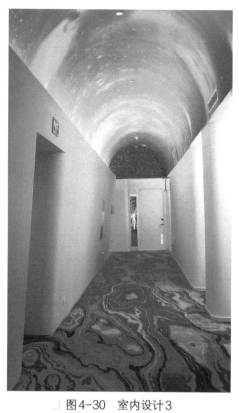

图4-30　室内设计3

图4-31　室内设计4

图4-32　室内设计材质

图4-33　展示设计中的肌理构成

ideal house cologne

图4-34　展示设计中的肌理构成

第三节　肌理构成的设计与应用

肌理在现代产品设计、纺织设计、室内外建筑设计等设计中是不可缺少的元素。肌理应用的恰当，可以使造型更有魅力。材质肌理的作用其一是增强形态的量感，粗糙的肌理感觉厚重，细腻的肌理感觉平滑；其二能丰富形态的表情，增加物体的感情色彩；其三就是传达形态的功能，表面纹理方向提示操作功能；其四增强了材料的强度，肌理的面材抗外力性能增加；其五能够体现设计材料的个性和特征，与形态、色彩构成了物体在空间的形式。

一、纺织与服装设计中的肌理效果

纺织品的肌理表现为两种，一种即由各种不同属性的纤维运用不同的组织结构而形成丰富多样的纺织品面料本身的肌理状态（通常所说的质地）；另一种则是运用特种技法，由工具材料决定的视觉形态而产生变化多端的图案自身的肌理效果，使用特种技法的目的是追求多种视觉肌理的感受，进而使图案产生多种审美效应。

对纺织品设计的肌理表现而言，重点在于认识、研究各种自然肌理形态构成的纹理节奏、韵味与特具的美感，认识肌理给人的情感联想与审美感受。要根据设计的要求，研究多种肌理形态可应用于设计的可能　，从客观肌理得出启示，激起创作的灵感（图4-35～图4-38）。

图4-35　服装设计中的肌理效果　李微

图4-36　服装设计中的肌理效果

图4-37　服装设计中的肌理效果　邓玉萍

图4-38　服饰设计中的肌理效果

二、建筑设计中的肌理效果

建筑设计是根据建筑的使用性质、所处环境和相应标准，综合运用现代物质手段、科技手段和艺术手段，创造出功能合理、舒适优美、性格鲜明、符合人的生理要求和心理要求的产品。要想使建筑的实用性、经济型、环境气氛和审美标准都获得很好的体现，就应熟悉材料质地、性能及肌理特点，为实现设计构思创造坚实的基础。

建筑材料本身有肌理纹理，这些纹理有水平的、垂直的、斜纹的、交错的，某些大理石、木材的纹理均可作为室内的欣赏装饰品。肌理，包括尺度、线型、纹理三方面。就尺度而言，要注意材料的尺度对装饰效果的影响。例如，大理石用于厅堂、外墙可以取得很好的效果，但是，如用于居室，则由于尺度太大而失去魅力。就纹理而言，要充分利用材料本身固有的天然纹样、图案和底色等方面的装饰效果，或者用人工仿制天然材料的各种纹理与图案，以求在装饰中获得或朴素、或淡雅、或高贵、或凝重等各种气氛。就线形而言，在某种程度上应将其视作建筑装饰整体质感的一部分，所以一般不可能形成强烈的光影，而必须借助色彩、材料的变化等加以区别，如铝合金压型面板等。

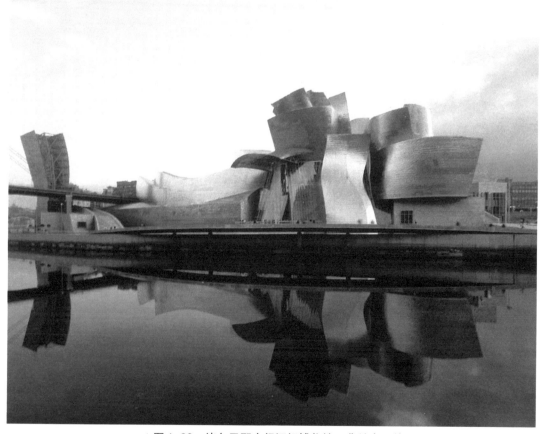

图4-39　毕尔巴鄂古根汉姆博物馆　弗兰克·盖里

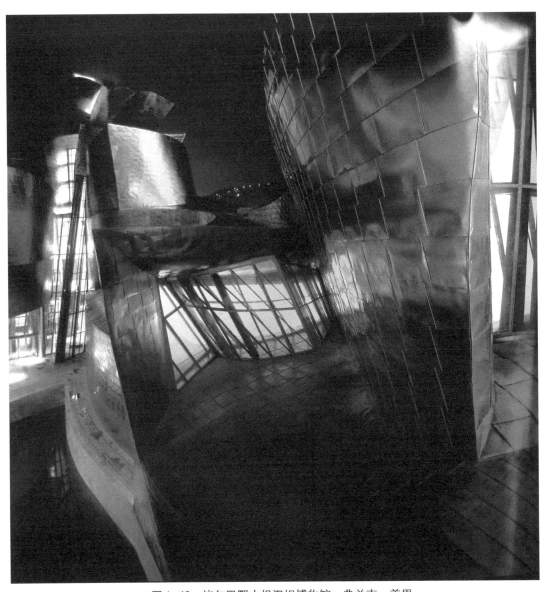

古根汉姆博物馆（图4-39、图4-40），建筑比地名更熟悉，它已经从毕尔巴鄂的一个地标上升至毕尔巴鄂的代名词，因为对于大众来说，古根汉姆博物馆和巴斯克卫生部总部大楼一样在外形上给人带来了巨大的冲击，因为它们与常人所认为的建筑相去甚远，从材料上来说，古根汉姆博物馆使用玻璃、钢和石灰岩，整个建筑由一群外覆钛合金板的不规则双面体量组合而成，由于钛金属的建筑表皮的材质处理与不同方向弯曲的双曲面，建筑的各个角度都会产生不断变动的光影和诡异奇特的视觉效果，它以崭新的材料、奇美的造型和特异的结构博得举世瞩目。

第五章 | 设计基础构成——立体构成篇

第一节 立体构成概述

一、基本特征与设计理念

立体构成是一门研究三维空间中如何将立体造型要素按照一定的原则组合成赋予个性美的立体形态的学科。三维是指具有长度、宽度、高度的物体空间属性。它具有真实立体空间特征，且兼具视觉感和材料的触感。如何从二维思维模式进入三维的思考模式，完成空间上的转换，这是学习立体构成的重点，完成这个转变，必须具有丰富的空间想象力和多视点的造型意识。

立体构成是现代设计领域中一门基础造型课，是一门艺术创作设计课，也是研究空间立体造型的学科。立体构成教育自20世纪80年代开始引入我国，成为我国所有艺术院校共用的基础课程。在立体造型中首先需要明确一个概念，即形状与形态的区别。在平面造型中我们称平面的形为形状，这个形状是物象的外轮廓。在立体造型中形状是指立体物在某一距离、角度、环境条件下所呈现的外貌，而形态是指立体物的整个外貌。立体构成就是对物体的空间秩序和规律进行设计研究，充分利用点、线、面的空间逻辑与美的元素统一起来，它主要研究空间形态的形式规律和构成法则，将立体形态进行科学的解剖，通过材料和制作技术等手段，重新组合，创造出新的形态。立体构成作为艺术领域中研究三维造型的基础学科，通过本章的学习，利用抽象的材料和模拟构造，创造纯粹的形态造型，从形态要素的立场出发，熟练掌握三维形体的造型规律。

立体形态的生成本质是透过外力作用和内力的运动变化所构筑的，形态构成就是以形态要素或材料为素材，按照视觉效果力学或精神力学原理进行组合，进行立体创造的设计构想。是立体构成要素点、线、面、体的移动、旋转、摆动、扩大及扭曲、弯曲、切割、网孔、积聚、排列、插接、展开、折叠、穿透、膨胀、混合等运动形式之空间构成。作为研究形态创造与造型设计的独立学科，所涉及的学科有建筑设计、室内设计、工业造型、雕塑、广告、包装等设计行业（图5-1、图5-2）。就是立体构成在公共艺术景观和雕塑中的运用，除在平面上塑造形象与空间感的图案及绘画艺术外，其它各类造型艺术都应划归立体艺术与立体造型设计的范畴。立体构成是一个多方面的综合训练，包括技术、材料、

美学等。在立体构成的学习研究过程中，要把灵感和逻辑思维结合起来，掌握立体造型规律，结合美学、材料、工艺等因素，确定最终方案。

图5-1　城市雕塑

图5-2　城市雕塑

二、立体构成与造型转换

造型艺术广义上是指用一定的物质材料塑造可视的平面或立体的形象，来反映社会生活与表达艺术家的感情与审美意识。立体构成的造型形式与方法有很多，综合形态的造型转换有利于我们的意象思维与逻辑思维的培养。

1. 意象思维与立体造型

意象是一种境界，"意"就是心，"象"则为心中之想象，"意象"体现在我国传统绘画中。"意"在先，"象"在后，意象是客观物象与人们心灵感悟产生的心灵形象，意象思维具有极大的创造性。

"似是不似之间"是意象造型的观念。意象是设计师对所表现的对象的深刻理解，对客观物象的想像和联想。艺术设计中的意象思维就是以不寻常的形态手法来表达人们司空见惯的东西。意象思维以直接感知、客观存在的事物为前提。通过它们之间某种本质上的共性而引发联想（图5-3）。

（1）意象的三种性能

晚唐张彦远说："颜光禄云，图载之意有三：一曰图理，卦象是也；二曰图识，字学是也；三曰图形，绘画是也。是故知书画异者而同体。"这里就讲了意象的三种性能：符号、信号（记号）与绘画。

意象第一个功能是符号功能。在意象作为符号使用时，其抽象性一定要低于符号所暗示的东西。意象本身是一种特殊的事物，而当用它代表

图5-3　意象思维与立体造型

设计基础

某一类事物时，便有了符号的功能。也可以称为再现意象。它并非着意描绘物理事物的外部形状，而是把其中所包含的抽象的力作象征性的呈现。例如西汉霍去病墓前石雕《初起马》雕得比较平，亦非如实描写，但是，它抓住了久伏初起的战马的动态，捕捉到了动作所反映出来的感情，这是唤起人们共鸣的原因。

意象的第二个功能是直观意义的信号功能。意象本身当然是一种特殊的事物，而当用它代表某一"类"状态时，它便有了信号的功能。例如中国文字重视外形的内涵，也就是"形"的含义。"海"、"河"、"源"、"洋"、"泉"等这些字中都有"水"（氵），起着达意的作用。

意象的第三个功能是图理绘画功能。作为绘画的意象是捕捉所描绘物体或事件的某些相关性质，比如形状、色彩、运动等加以突出或解释，它不同于真实的复现，它要比它再现的实际事物抽象，而这种抽象度的不同则是意象思维的表现。

（2）意象思维在立体造型中的运用

意象思维产生了众多意象性造型，在立体造型中，注重意象的表达，寻求多种的可能性，能使艺术表现更趋于个性化、多样化。以抽象的点、线、块意象表现丰富艺术设计内涵、设计风格，能使鲜明的个性和趣味性与设计完美地结合。

① 线材自由表现　线的运动可分别表现为运动的趋向或动势、运动的力量或动力。"其力内蕴，可见古雅；其力外露，则近奇倔；其力似不足实有未尽，多属生拙；其力一发而不可收，则为纵恣。"立体形态的创造亦同此理。

② 面材自由表现　面是线的横向延展，表示三度空间（图5-4）的复杂运动（剪形、折叠、弯曲、延展）。也可以是多个面的连续运动。在面的表现中要注意运动与意象的关系，充分利用面与视线的垂直和水平变化，最大限度地发挥所给予面的作用，来创造一个生动的立体形象（图5-5）。

③ 块材自由表现　它既可以表现为单一的整体，又可以是多数形体的组合。作为接触的组合，以空间动势为主；作为分离组合，以空隙关系为主。无论哪一种，均应注意虚与实，疏与密的变化，才能构成有机体的动态，创造出特殊的意境。

◻ 图5-4　室内设计中的线材自由表现　　◻ 图5-5　城市雕塑中的面材自由表现

2. 逻辑思维与立体造型

逻辑思维是人脑的一种理性活动，思维主体把感性认识阶段获得的对于事物认识的信息材料抽象成概念，运用概念进行判断，并按一定逻辑关系进行推理，从而产生新的认识。逻辑思维具有规范、严密、确定和可重复的特点。它是人的认识的高级阶段，即理性认识阶段。在立体造型中所指的逻辑思维是不按直觉的方式形象，而是一开始就把造型所包含的各个成分和各种关系分析出来，然后就致力于将它们综合起来，重新建构一个整体。

（1）形态的体质

世界上的所有形态皆不外乎两类：现实形态与抽象形态。造型艺术则是把抽象形态转化为有意味的现实形态。现实形态又分为自然形态和人工形态。所有人工形态的创造都是基于对自然形态的生成过程，即可了解形态的本质。

（2）构成的逻辑

如果我们把形态要素和运动变化分解成各个独立要素，然后采用图解的方法将这些要素进行排列组合，就可网罗各种组合形态。这种方法在创造学中被称为形态分析法，共分四个步骤：

① 分析造型要素　按照形态要素、空间限定、构成条件和组合形式这四个方面进行分析，并详细列出各自包含的内容。比如直线、弧线、曲线、折线、折曲线等。

② 将要素按规律排列组合，这样可以产生多种创造性设想，从而拓宽造型构思。

③ 将排列组合的结果视觉化为形体组合。

④ 从众多的形态方案中进行优选并将优选出来的方案作深入发展（图5-6、图5-7）。

图5-6　迪拜码头设计中的构成逻辑

图5-7　线条优美的建筑

三、立体构成基本特征

（1）形态

点、线、面、体是自然界中四个基本的形态概念，在构成中，可以将点、线、面赋予不同的形态，来阐释不同的寓意。

（2）空间

立体构成中的空间是由物体和感觉物体的人之间产生的相互关系所形成的，这种关系主要依据人的视觉、触觉和感觉来形成。

（3）形式

艺术的形式离不开美，在立体构成中，对称、均衡、变化统一、韵律等形式关系都得到了充分的体现。

（4）结构

构成是指一种方法和形式，在立体构成中，表现在将其原来的形态以及由此分解出来的形的基本要素重构组织的造型方法。

（5）材料

立体构成的最终形态是由材料来体现的，材料的选择尤其重要，材料本身都具有复杂的属性，材料是立体构成活动的重要载体，能在视觉和触觉上来表达设计。

四、立体构成的形态分类

立体构成中，形态元素的研究很重要。形态是物质的表象，形态可分为自然形态和人造形态。自然形态是指自然界已存在的物质形态，是由于自然的力量形成的各种可看或可

触摸的立体形态，如星球、树木、石头、高山、巨石等。人造形态是指人类根据自身的需要而创造的物质形态，如建筑、工具、生活器皿等。人工形态是指通过人类有意识、有目的活动而产生的形态，是人类有意识和目的的创造，如建筑物、雕塑、家具、服装等。这些形态也是人类从自然形态的形成规律中研究、总结，将意识进行物化的结果。图5-8是海螺，是自然界中的，属于自然形态，图5-9是设计师根据海螺的形态进行有意识的加工提炼而得到异形房屋，属于人工形态。

图5-8　自然形态　　　　　　　　　　　　　图5-9　人工形态

当然，就形态的面貌即外形而言，我们可以把它归纳为"具象形态"和"抽象形态"两类。所谓具象形态，是指未经加工提炼的原型，即自然形态。抽象形态可以解释为不具有客观意义的形态，是以纯粹的几何观念表达客观意义的形态，观者无法辨认出原始的形象和意义，从一方面说，凡从自然界提炼变化出来的形象或形态，不管你看得懂还是看不懂它都是抽象的形态。

五、立体构成造型的基本元素

所有的形态无论是自然形态还是人造形态，或者说是具象形态或抽象形态都可以归纳解构成点、线、面、体这四个基本造型元素。点、线、面、体是可以通过一定的形式进行转化的，在一定环境下，点可以看作是面、线或者体，反之亦然。

1. 点元素

点是立体构成中最基本的元素，具有求心性和醒目性，是表达空间位置的视觉单位，无论它的大小、形状怎样，只要当它同周围其他形态相比，具有凝聚视线、表达空间位置的特性且形成最小的视觉单位时，便可以称为"点"。点是立体构成中其他形态的基础，点的排列可以产生线，点的放射可以产生面，点的堆积可以产生体等。

立体构成中的点并无固定的形态和大小，是由周围环境所决定的，空间环境的大小决定了形态点感的产生，所以，当形态与周围其他的造型体相比较时，当它在周围环境中被认为有凝聚性而成为最小的视觉单位时，都可以称之为点（图5-10、图5-11）。

点的立体构成常用的材料有石膏、木块、石块、金属块等，也可以用布、纸、玻璃、塑料等面材或线材做成通透的立体造型。点在造型中的整体与局部关系中起着特殊的作用，运用得当、巧妙，可画龙点睛，产生强烈的视觉冲击力和艺术感染力；相反，运用不当，则会对整体产生极大的破坏性和负面效应。在各种艺术设计中，点以它独特的作用折

图5-10　点元素的设计运用

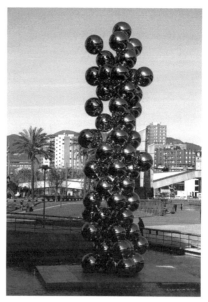

图5-11　点元素构成

射出艺术的光彩（图5-12）。

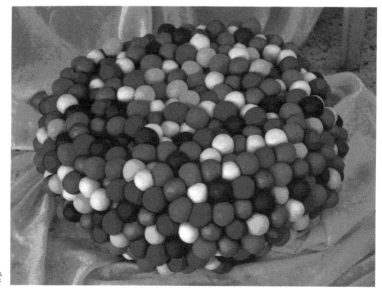

图5-12　点元素

2. 线元素

立体构成中将几何学上一次的无实际质的线，扩展到三次元的有实际质的体来表现。线由点的运动轨迹形成，包括线形表现中最基本形式的直线、曲线和折线。相对面和体来说，线形态更具有延伸感和速度感。日常生活中，自然淳朴的篱笆、刚劲有力的建筑框架等，都给我们实际线的体验。

在立体构成中，线元素具有很重要的功能。它具有长度和方向性，能表现各种方向性和运动力，能决定形的方向；可以形成骨架或成为某种结构体；也可以形成形的外部轮廓线以及表示各种动态。立体构成中线的语言很丰富，就线的形态而言有粗细、长短、曲直、弧折之分。线的材质上有软硬、刚柔，光滑、粗糙的不同。线的构成方法很多，线的

形态构成可以通过线框、线层、软线拉引、自由线组合等多种组合方法来完成。线的形态各异，给人的心理感受和视觉感受也不同，概括起来又有直线和曲线之分。

（1）直线

具有坚定、单纯、朴实、冷漠、明确而锐利的视觉感受，直线的立体造型产生坚硬有力的感觉（图5-13～图5-15）；

① 垂直线积极向上、端正严谨，显示一种强烈的上升与下落的力度和强度，表达严肃、高耸、正直、希望的感觉；

② 水平线具有安定、平稳、广阔、无垠的感觉，能产生横向的扩张感；

③ 斜线富有动感，有明确的方向性和不稳定感；

④ 折线坚韧有力，具有一定的攻击性和不安定性；

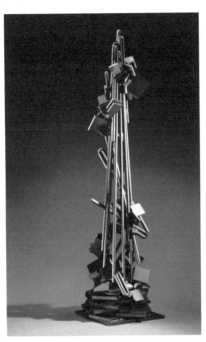

图5-13 雕塑

图5-14 学生习作

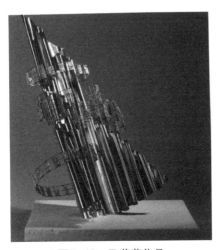

图5-15 马莎莎作品

图5-16 Rechard Beacon ,Slipery when wet2001

设计基础

（2）曲线

具有迂回性和间接、自由的特点，给人轻松、优美、柔和、富有韵律的感觉。曲线又可分为几何曲线和自由曲线（图5-16、图5-17）。

图5-17　李晓晶习作

① 几何曲线　主要包括圆、椭圆、抛物线等线型，能表达规范、饱满、明快和现代的感觉，多用于建筑造型、工业造型等规范设计中。

② 自由曲线是一种自然、优美、跳跃性的线型，常表达丰满、圆润、柔和、富有人情味的感觉。在表现柔情、奔放的创意中运用较多。

（3）线的材质

有硬线和软线之分，比如同样是直线造型，钢管、木条棉签给人造成的视觉和触觉感就完全不同，同样形态的线由于材质的不同也会产生变化。

① 软质线材本身不具备支撑性，需要借助硬的线材、板材、块材，通过焊接、粘接、结接等手段进行松连接和紧连接。也可以将软质线材先固定成所需的形态，再涂刷可固化的胶或树脂使其成为硬质造型。软线设计立体造型可用绳、尼龙丝、橡皮筋等（图5-18）。

图5-18　韩雪涛习作

② 硬线为硬质无韧性线材，质地较为硬、脆，单体形态一旦固定难以改变，大多采用粘接、焊接等方式。如玻璃棒、硬塑料棒、管等，而各种金属线、竹、木、藤条、纸条、弹性塑料线材等属于硬质有韧性线材，这种材料有较强的可塑性，可用焊接、粘接、榫接等多种手段连接；可用弯曲、折曲等方法变形（图5-19、图5-20）。

此外，同一材质的线材，通过造型的微妙变化，也会使其形态产生特殊的设计感觉。

线条的粗细不同，同样会产生一些细微的区别，一般而言，粗的线条更为有力、牢固、健壮；细线条则敏感、秀气、纤弱。

图5-19　刘善利作品

图5-20　李胜峰作品

总之，线的构成方法有很多，或连接或不连接，或重叠或交叉。在设计中，可以根据形式美法则和线在粗细、角度、间距等不同组织构成中，产生千变万化的设计形态。线的构成形式丰富多变，任何立体形态都离不开线元素。

设计基础

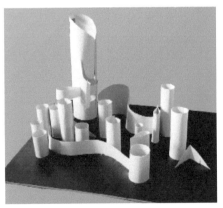

图5-21　田开云习作

3. 面元素

面是点的面积扩大或线的移动轨迹所形成的，具有轻薄感和延伸性。在立体构成中，面是具有长度、宽度和深度的三度空间的实体。面具有较强的延展感，把面进行简单的加工，就可以产生体块。面还具有较强的视觉性，因视觉角度的转换会呈现出不同的视觉感受。在自然形态和人造形态的领域中都存在很多面形态，如花瓣、树叶、纸片、墙壁等。

面的形态可分为曲面、直面、层面等构成方式（图5-21～图5-23）。不同的构成方式给人以不同的视觉感受，如直线面，简洁硬朗，稳定且

图5-22　肖金习作

图5-23　谢姗习作

具有延伸性；曲面形态优美、生动丰富且具备有机感；层面形态则具有强烈的秩序和节奏性。此外，形状、色彩、材质等元素也影响面的设计感和视觉感。面立体构成的常用材料有纸、布、木板、有机玻璃、塑料板、金属板和金属网等。

在现代生活中，面材越来越受到人们的青睐，成为最主要的造型材料，其有轻盈明快、易加工成型等优点，面具有丰富的变化性，使人产生十分丰富的视觉感受。

4. 体元素

体是将几何学上无重量、无实际质的三次元体用有重量、有实际质的三次元体来表现，并产生强烈的空间感、充实感、厚重感。体由面的运动轨迹或围合形成，可分为规则体和不规则体。规则体有正方体、锥体、柱体、球体，具有稳重、端庄、永恒的视觉感受；不规则体在自然界中随处可见，具有亲切、自然、温情的感觉，如山石、卵石。体最有效的表现空间立体，同时呈现出极强的量感。在立体构成中，体和量是互为依存和依赖的，体是指物质的三度空间体积的外在，而量是由体所赋予的物理和心理上的特征（图5-24、图5-25）。

图5-24 吴红作品

图5-25 城市雕塑

体根据其结构特征可分为实体、虚体和半实半虚体。实体有较强的充实感，如木头、石头等；虚体更显轻巧；半实半虚较实体更具透气感，比虚体更具充实感。体形态可以通过几何体、抽象的有机体和几何外力作用构成来完成。体的形态各异，立体构成中所使用的块材有石膏、橡皮泥、陶土、塑料泡沫等。

5. 色彩

色彩感在立体造型和环境装置里是唇齿相依的关系，不可忽视。立体构成中的色彩不同于绘画和色彩构成中的设计，因为它存在于三维空间中，所以它是在普通的色彩学基础上，还要受到空间环境、光影效果、工艺技术、材质本身等多方面的制约影响。它不但在物理学方面影响到物体的形态，还在心理学等方面对形态的感觉起着重要作用。在立体构成中，色彩也有着相应的审美感和独特的规律性，是立体构成中不可缺少的元素之一（图5-26）。

图5-26 张芳习作

6. 材料

材料是立体造型的物质基础，立体设计离不开材料，它是建立在各种材料的基础上的各种物体的造型。立体构成的最终结果是由材料来体现的。材料的性质会直接影响到物体的视觉和触觉感受，在立体构成的设计中，首先要考虑的就是构成该物体的材料属性，包括其表面肌理、内在特性和象征意义。合理地、科学地选用材料是造型设计极为重要的环节（图5-27）。

图5-27　模型

7. 空间元素

空间和形体是相互表现的，没有足够的空间，形体无法容纳。

不同的空间造型会出现不同的感觉。例如，一个相对静止的人或物体处于一个空旷的环境中，它是单一显得独立和自由，但又静止和乏味。相反，在同样的环境中出现川流不息的人群，高低各异的建筑群，由于远近、虚实、动静、色彩等的不断变化形成视点的运动，则给人层次感强的空间感。我们可以通过立体造型，使人感受到不同的空间氛围（图5-28）。

图5-28　欧洲城市雕塑

第二节　立体构成的构成方法与手法

一、板式立体造型构成

板式构成是在平面材料上经过折叠切割等立体化加工后，形成具有一定深度或厚度的，具有浮雕特征的板状立体，这种构成形式称为板式构成。板式构成的实质是以半立体为基本形态的重复或渐变构成，板式构成可以分为有板基构成和无板基构成，所谓板基是指在平面材料上，通过反复折叠而得到的板式基础原形。

面材是一种平面的素材，而要将平面转化成立体的形态，必须使其变成有深度的三维空间。总体来说，板式立体造型构成的基本手法就是将平面的素材经过特殊手法的处理，比如折叠、切割、黏合等造型加工手段，使其平面素材具有浮雕性质的立体构成造型。这就使立体构成中也具有了平面效果的造型。

板式构成从形式上分有直线式折叠构成、曲线式折叠构成、编织构成、集聚构成和切割拉伸构成等常见样式（图5-29）。折叠基本原理是将平面的材料通过正反的折叠产生不同的立体造型。在做折叠构成练习时易采用容易弯曲加工和定型的面材。直线式折叠构成是通过直线的折线印来进行的反复折叠，没有切割和粘贴的手法，其特点是结构明朗、轮廓分明。曲线式折叠构成结构具有美感，自然感强、线条活泼优美。

　图5-29　板式构成

而编织构成则是将直线和曲线相结合的手法，使其作品刚柔相济。集聚构成是在一个基本型的基础上，不断重复或渐变基本形，从而产生集聚的效果，其特点是线条丰富，造型感强且具有韵律。切割和拉伸构成能使面材的长度和弧度发生变化，出现新的造型，产生丰富的变化。切割使平面立体化，加强了空间感。在进行切割练习时，要注意切割线之间的大小疏密关系，保证其整体美观和谐。拉伸这种方法常在切割之后使用，以产生不同

的造型效果。粘贴是通过粘贴将简单的基本形集聚成丰富的造型。

　　折叠、拉伸、切割和粘贴是板式构成造型形式的基本手法（图5-30）。将其面材变成具有深度的三维空间，从构成方法上可分为单面体构成和几何多面体构成。

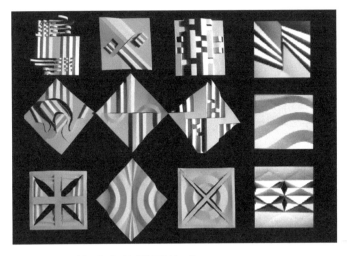

图5-30　折叠与翻转

二、柱式立体造型构成

　　柱式立体构成也是广泛应用于日常生活中的形态，特别是在建筑设计中，柱状造型有着特殊的含义。柱式立体构造包括圆柱、方柱、三角柱、多角柱、多棱柱等多种造型。它的主要表现手法是将平面的材料进行绕圆周的折叠或者弯曲构成，并将其边缘粘接，再将顶部和底部封闭即可。柱式立体造型的变化一般体现在柱端、柱面和柱体的棱线上，这些造型的变化和形成都在柱体的展开平面上进行。

1.柱端变化

　　在柱体的顶端和底端的展开平面上形成不同的折叠压印线，绕圆周构成柱体的同时，折叠这些压印线，从而产生柱端的丰富造型变化。在我们的生活和设计案例中，柱式造型的柱端表现应用很广泛，小到包装设计中的瓶体罐体造型、各种垃圾箱的顶部底部造型等；大到建筑设计中的各种柱头纹样形态的变化等（图5-31～图5-34）。

图5-31　学生习作

图5-32　学生习作

设计基础

图5-33 香港中银大厦

图5-34 建筑设计

2. 柱面变化

立体造型构成中柱面的变化是通过柱面切割的手法来体现的，柱面的切割能造成空间系数的变化。柱面的变化通过切割、黏合、折叠等构成手法使柱体的部分体现出丰富的视觉效果（图5-35～图5-37）。

图5-35 学生习作1

图5-36 学生习作2

图5-37 学生习作3

3. 柱体棱线变化

柱体棱线的变化在柱式立体构成中具有较为重要的作用，柱体棱线的变化会使柱体的造型发生比较明显的变化，当柱面的变化程度提高时，柱体的棱线也随之发生变化，柱体棱线的变化会改变柱体的性质。柱体棱线的变化和走向所造成的形态不同，在产品包装、陶艺和建筑设计中也经常会看到这些构成的原理（图5-38、图5-39）。

柱式的立体构成是极为常见的造型构成形式，有很多变化的因素，我们在练习时要多注重对这种变化的理解。

图5-38　建筑设计　　　　　　　　　　图5-39　范轩

三、块式立体造型构成

体块状的物体是具有长度、宽度、深度的三维空间形态，块的立体构成，无论是实心还是空心，凡是封闭性的体块都具有重量感、稳定感和充实感。体块是塑造物体时使用得较广泛的素材，它能表现出物体的造型与结构美感。（图5-40）。

图5-40　学生习作

1. 单体与几何多面体构成

单体式立体构成中最基本的块立体形式，也是进行各类多面体构造型的基本形态。

几何多面体构成就是在平面上按照一定的规律进行切割和折叠，使平面上的某些部位在视觉上立体起来。它的特征是多面体的面越多，越接近球体。球体结构有帕拉图多面体和阿基米德多面体两种类型。帕拉图多面体都是由同样的面型构成，主要有正四面体、正六面体、正八面体、正十二面体、正二十四面体；除了帕拉图多面体这五种类型外的多面

体，统称为阿基米德多面体，它主要是由两种或两种以上的面型所构成，如等边十四面体、等边十六面体。

几何多面体的面、边、角都可以进行变化处理，如挖切、凹凸等，可以产生丰富多变的视觉效果（图5-41、图5-42）。

图5-41　学生习作

图5-42　学生习作

2.块体集合构成

利用不同的切割法产生的各类立体形态元素，可用不同的结构方式来进行组合，从而构成新的立体形态。大致有积聚组合和排列组合。

积聚组合的形态必须是由两个或两个以上的个体构成以产生新的形态。可以是相近或相似的形体进行组合，也可以是同一形体的重复组合，集聚的方法比较自由随意。在实际制作中要注意形态的节奏韵律感、方向感等（图5-43～图5-45）。

排列组合是若干个不同或相同的单体组合，利用不同单位做渐变式的排列，以达到好的视觉效果。比如，排列组织中由方到圆的渐变、由大到小的渐变、放射形式、旋转形式等。在实际设计制作中要注意形态位置变化、方向变化和数量变化等。

图5-43　块体集合构成图

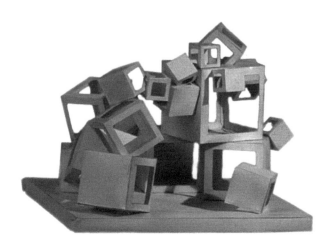

图5-44　块体集合构成

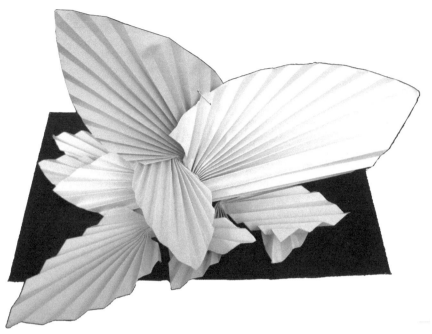

图5-45　学生习作

四、线材造型立体构成

线材构成就是利用线材进行的立体构成，有硬质线材构成和软质线材构成之分。在立体构成表达中，线材是以长度为特征的型材，能表现各种方向性和运动力，其长度远远大于截面的宽度，具有连接空间的作用。线的形态各异，给人的心理感受也不同。在线材构成中，可划分为软质线材和硬质线材两种。软质线材包括：棉、麻、丝、化纤等软线（或软绳），还有铁、铜、铝等金属线材。硬质线材有：木、塑料、其它金属等条材。线材的性质决定了线材构成的特点：线材本身不具备有占据空间表现形体的功能，但它可通过线群的集聚，表现出面的效果。再运用各种面加以包围，形成一定封闭式的空间立体造型，形成一种有虚实对比的通透效果，具有较强的韵律感，这是线材构成的基本特点。由于线集聚而成的空间体具有半透明性，通过线与线之间的间隙可以看到形体以外的空间，从而扩大了实际的视域和虚空间。在实际运用中，线材所构成的空间必须有框架的支撑，比如采用木、金属等材料来制作框架。

1. 硬质线材的构成

硬性线材的构成一般采用木条、金属条、塑料吸管等材料来构成空间体。构成手法有插、挂、粘等固定法。

（1）单线构造

单线构造就是只用一根线材所构成的立体造型。常用的造型方法是对一根连续的硬质线材进行加工，并通过曲直、长短、动势等形态结构变化，构成线的流动感和变化有序的立体特征。常用的材料有塑料皮电线、铁丝、漆包线等。依据线形的结构特征，单线构造可分为直线的连续构成、曲线的连续构成以及直线与曲线结合的连续构成三种基本形式。单线构造的基本造型特点是用线条构成空间变化的丰富性、流动性和整体韵律的生动性（图5-46）。

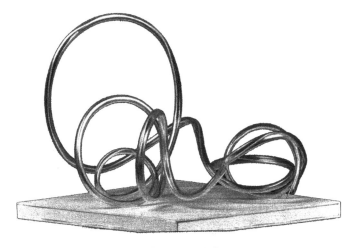

图5-46　单线构造

（2）框架构造

框架构造是以同样粗细单位的线材，通过粘接、焊接、铆接等方式接合成框架基本形，再以此框架为基础进行空间组合，即为框架构造。框架的基本形可以是平面的正方形、三角形、圆形、多边形等和立体的正方体、三棱锥体、多面体、圆柱体等形态。框架构造的形式又分为重复框架、渐变框架、自由组合框架等三种基本形式（图5-47）。

①重复线框　重复线框是以相同的独立线框按一定的秩序排列和交错进行垒积，以创造整体的节奏感、丰富感和耐看性。

②渐变线框　渐变线框是用大小渐变的独立线框排列、插接，以此构成秩序井然的框架渐变形式。

③自由组合框架　自由组合框架是采用形态类似的独立线框进行自由组合。框架应有整体感，结构应稳定，充分体现空间的合理分割。

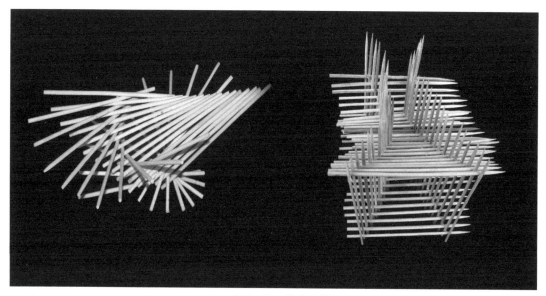

图5-47　学生习作

（3）垒积构造

垒积构造是把硬质线材进行垒置、插接或粘接，并运用美的形式法则所进行的立体构成形式。垒积构造常用的线材有：木筷子、竹牙签、玻璃棒、不锈钢管、塑料吸管、香烟和纸卷等不同材料，其对于知觉感受也形成不同的影响。在立体形态造型上，常见的结合方式有：线的并列组合、线的交错组合、线的聚集或发散组合等。垒积构造的关键是把握形态的重心位置，通常重心的垂线必须落在支撑面内才能构成稳定的构造；通过灵活调节线材长度、粗细、方向和动势，来构成形态的空间关系、平衡关系和虚实；并注重整个形态的韵律与节奏。在日常生活中，如超市商品的陈列和展示、木材的晾晒等都是垒积构造的使用（图5-48）。

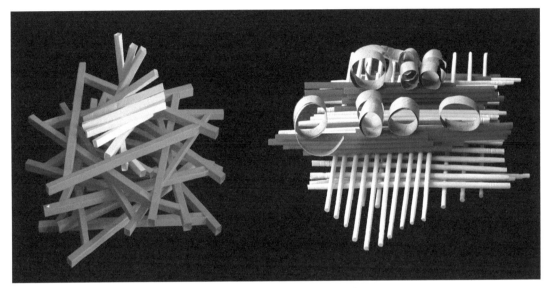

图5-48　垒积构造　李萌　冀会萍

2. 软质线材的构成

软质线材由于其柔软纤细，通常用硬质线材作为引拉软线的基体（即框架）。框架的作用是用来支撑固定线材的，应以结实牢固为好。框架的基本形态可以是立方体、三棱锥体、圆柱体、多边柱体、圆环等。构成方法是将软质线材的两端固定在具有一定形态的框架上，框架上的接线点其间距可以等距也可渐变，线的方向可以垂直也可倾斜，形成网状形态，框架造型控制总体。

（1）线群构造

线群构造是指用软线按照一定的秩序在框架上进行排列。线群的存在形式主要有并列组合、交错组合、聚集发散等形态。并列线材之间的空隙大小、宽窄、远近等所产生的空间虚实可形成空间的流动感和节奏感；透过缝隙可以看到其他不同方向排列的线段，空隙带来的透明感更加丰富了形态的美感。交错线材在空间中成角组合，彼此互相穿插，具有强烈的空间感和丰富的层次关系。多根线材通过聚集会自然形成疏密变化，聚集密度高的地方显示堆积的感觉，聚集密度低的地方形式为发散、舒展的特征（图5-49）。

设计基础

图5-49　学生习作

（2）线织面构造

线材按照框架的形态结构逐渐排列出相应的曲面或直面，这种造型的方法称为线织面构造。为线织面作基面或框架的形态一般为比较规范的几何形体。造型简约的框架与结构繁密、层次细腻的线织面形成鲜明的对比，这样在硬与软、简约与繁密、明快与细腻的对比中体现出线织面所特有的韵味和魅力。线织面所使用的织面线材主要有：毛线、棉线、尼龙线、麻绳等，在同一线织面作品中，既可采用单一色彩的线材，也可采用两种以上的彩色线材，充分发挥出色彩的调节作用，体现作品丰富层次（图5-50）。

图5-50　线构成

（3）编结构造

编结构造是指采用编织、结扣等工艺手段所构成的线材造型。一般常用毛线、麻绳、纸带、尼龙丝等各种柔软性的软质线材。在立体构成中，采用不同的编结方法能够形成不同的形态特征。从形态知觉的角度可分为抽象编结和意象编结。抽象编结一般比较侧重于对编结造型节奏和韵律感的表现。意象编结主要是依据具体生活素材进行写生变化的编结造型（图5-51）。

图5-51　学生习作　焦美丽

一、空间形态与立体形态

1. 空间形态

空间是指由实体围合而成的负形部分，也可以说是实体周围的空虚部分。空间是非物质存在的，人们看不见但可以感知的到，是一种心理感受的结果。空间本身是无法自己限定的，它必须依附于一定的实体，所以，我们在创造一个空间形态时，实际上是在创造实体形态。立体构成中除了实体的造型形态之外，还有一些虚拟的空间形态，这种空间形态几乎涉及一切艺术设计领域。

（1）空间形态的分类

空间形态囊括的范围很广泛，从大的方面看可分为物理空间和心理空间。物理空间是指物质形态存在的形式，物理空间依靠物体形态的长度、宽度和深度表达，也是客观存在的，物理空间和物体形态是相互依存的，物质形态存在于物理空间中，而空间则要依附于物质形态。除了物理空间外，还有心理空间，即没有明确的边界但可以感受得到的空间，也是由形态限定所致（图5-52、图5-53）。

图5-52　空间形态

图5-53　空间设计

设计基础

① 按空间的本质分为现实空间形态和非现实空间形态　现实空间形态包括自然空间形态和人工空间形态；非现实空间形态包括几何形态和抽象形态等。

② 按空间的形式分为实际空间形式和意象空间形式　实际空间形式属于物理空间，是形体所占有或限定的空间存在形式，大致有以下三种形式：内空间是指被包围在形体内的空间，主要指不完全包围的内空间，有半封闭性和不封闭性两种形式；外空间是指形体之外的空间，包围着形体同时受形体的制约，外空间的空间感不如内空间的空间感强，但具有开阔的视觉感；内外空间是指一个形态的内空间里包含着另一个形体的外空间，这种空间有丰富的层次感和视觉效果。意象空间形式属于心理空间，它是在不增加形体对实际空间的占有的基础上由人们的视觉来获取的（图5-54）。意象空间有以下四种形式：内力空间意象、动态空间意象、指向性空间意象和体面空间意象。

图5-54　空间设计

（2）空间与形态的关系

空间与形态有着密不可分的关系，是一个不可分割的连续体，不能用孤立的眼光来看待空间，空间和形态是互为表现的。没有足够的空间，形体就无法放置，没有一定的形体限制，空间就只是一个无限的时空概念。空间先于形体而存在，但形体决定空间的性质。从创造的角度看，空间不仅对形态产生作用，而且它本身也可以作为一种形态来表现。在许多的艺术造型中，都可以看到空间作为特有的艺术形态体现出来。例如古代园林中的假山造型设计，其中通透的元素

图5-55　亨利摩尔的雕塑

就是强调空间要素在造型中的运用，雕塑家亨利摩尔的雕塑作品中对空洞的设计创造，也是呼应了这一关系（图5-55）。

现代的立体构成教育不单纯局限在一个物体本身，而是在描述一个环境与物体的关系，所谓的环境就是一个空间概念，它包括物理空间和心理空间。每一件作品都应在造型存在与环境对话中给人视觉、听觉、嗅觉等全方位的感受。当今，人类加强了对环境的保护，在设计方面向往一种人与自然协调发展的空间环境，这种形式在设计中被广泛推崇，例如美国著名建筑设计师赖特设计的流水别墅，充分利用地形、水体等自然环境，依山傍水，造型独特，做到了建筑主体与自然环境的完美结合，建筑形态不是刻意强加于环境，而是自然成长于环境，是形态与空间环境相互依存的一个典范（图5-56）。

图5-56　赖特设计的流水别墅

（3）空间形态的特征

现代空间形态构成中，综合听觉、触觉和知觉的作品逐渐呈现出来，在强调空间变化、注重作品与人的交流上，都有新的理解。空间形态所传达的不仅仅是单一的立体形态，同时还有空间因素和人为因素等特征。空间形态的特征表现在以下几个方面，即物理空间与心理空间的统一性、物体和视觉的相对稳定性、可感官性和空间形态的虚实相生性等。

2. 立体形态

我们生活在三维空间中，每天所接触的各种物体都是一个立体三维形态。在立体构成中，形状不等于形态，立体形态是对多维空间的一种空间体验，必须满足从各个方面都可以看到和接触到的要求。人们可以通过视觉感受，也可以通过触觉加以感受，从物体本身

量的感受与肌理的感受来认识物体。

（1）立体形态的量感

立体形态的量感包括物理量和心理量。物理量指立体形态的大小、重量和数量聚集的多少，物理量通常能测量出来；心理量是指人们感受了某一立体形态后所产生的心理反应，比如对形态结构和体量的感受等，心理量是无法测量的。对于形态的体量、结构和数量这些物理量，我们很容易区分，但每个形态对人们产生的心理影响就很难说清。这种心理的量只能感受，而且是由立体形态所决定的（图5-57）。

□ 图5-57　雕塑

（2）立体形态的语义

立体形态是占据三维空间的实体形态，也是一个充实的封闭空间。对立体形态的认知，主要是靠人们的视觉对结构形态、色彩肌理等因素所传达的象征意义的把握。在这里分两种主要立体形态的语义来说明。一是几何形体的语义，比如球体具有向心性和集中性，同时兼具美感和秩序感，立方体有平静稳重的特点但缺乏方向性和动感，正置的锥体有稳定感，反置则有危险感等；二是有机形的语义，有机形大都是自然的产物，具有完美的形态，大都具有相当圆润的曲线特征，象征生长感、膨胀感和自由感（图5-58）。

（3）立体形态的创造方法

① 立体形态量的增减　立体形态的量发生变化，可以创造出新的形态。在设计中，单体对其进行量的增减，可产生许多新的形态，比如石雕艺术；单体在数量或质量上的增减，比如对两个以上的几何体中的其中某个进行量的增减，也能重新产生新的形态。在现代设计中，立体形态形的组合排

□ 图5-58　雕塑

列也广泛运用于抽象雕塑和公共艺术作品中。

② 立体形态形的变化　立体形态的量不发生变化，只是通过形状的改变，也能创造出新的形态。通过弯曲、折叠、切割等变化，可使立体的形产生空间变化，将几何形态向有机形态转化或将有机形态向几何形态转化，也能产生新颖的立体形态。而不同的角度又会产生不同的形的视觉感受和情感体验，立体形态具有着丰富的变换性。

3. 空间形态与立体形态

立体形态和空间是不可分的，任何一个立体形态都要占据一定空间，空间原本是无形的，要使空间成为形态，就必须借助实体形态来完成。实体与空间是相互依存、相互映射的关系，具有同等的地位，立体形态依存于空间中，而空间若离开了实体，也无法被感知到。三维立体形态要占用一定的空间而存在，而且必须要有使形态存在的周围空间，比如家具设计，除本身占用的空间外，还充实了室内空间，成为了构成室内空间的艺术要素（图5-59、图5-60），创造出富有变化的空间形式。

图5-59　空间形态

图5-60　空间形态的实体和虚体表现

二、空间形态的构成形式与方法

1. 空间单元形态

空间单元形态也可以理解成空间单元体的形态。体是具有长、宽、高的三维形体，在形态结构上，它包括实体、虚体、点化的体、线化的体和面化的体。不同的空间单元形态所传达的视觉感也不同，比如由完全充实的面围合的实体给人以封闭感，而由空虚的面围合成的虚体则给人通透轻盈感。空间单元形态的构成方式主要采用分割和积聚，在空间形态的创造中，分割和积聚相互补充，旨在塑造和谐贯通的空间单元形态。

空间单元形态从大的方面分为实体和虚体两大类，实体具有封闭性和充实性，量感强，强调正形；虚体具有开放性和进深感，以负形为优势。空间单元形态的基本形态有

以下三种形式：一是直面形体，直面形体是平面表面所构成的形体，有明显的转折面，形体简单有力且有理性化（图5-61）；二是曲面形体，曲面形体是由曲面或曲线所构成的形体，和直面形体相比，它具有活泼流动感，富有个性，节奏韵律较强；三是六种基本形体，包括圆柱体、椭圆体、圆球体、角锥体、圆锥体和棱柱体，它是立体构成的基本要素，通过积聚或分割，可创造出新的形态。

⌐ 图5-61 《风竹》黄铜，文楼

2. 空间单元形态组合

如同自然界的生存规律一样，物体也总是以群组的方式出现存在，在立体构成中，形态同样以组合系列的形式出现，因此，在确定了单元体基本形之后，还要学习如何组合。组合是基本形要素的组合，是把形态要素和结构组织起来构成新的形态，它是立体构成的核心，也是立体形态的存在形式。任何立体形态都是单元形态之间以及单元形态和空间组合的产物（图5-62）。

⌐ 图5-62　雕塑

（1）空间单元形态组合的基本方式

空间单元形态组合的基本方式是群化（积聚）和分割，单元形态的群化是加法原理，在组合时要考虑形与形之间是否融合、高低疏密等是否得当等。单元形态的分割是减法原理，是通过对整体形态进行不同的分割方法获得。

（2）空间单元形态组合的构造方式

相同单元体组合是指在形态构成上，所有的单元体都是同一或近似的造型，单元体组合后具有较强的连续性和厚重感；不同单元体组合是指单元体的形态都不同，组合后具有自由感和抽象性。

① 规律组合　组合有规律的单元体结构形式，在大小或方向上进行渐变、旋转等，常采用并置、叠层等手法。

② 自由组合　组合的结构没有规律或结构不明显，在组合时较随意，没有框架和规律的限制，给人的感觉比较自由舒展。可以采用单元体和线的组合、规则体与不规则体的组合等手法（图5-63）。

图5-63　单元体的自由组合

（3）空间单元形态组合的构成方法

在空间单元形态组合中，要注意集合结构的设计，如方向、虚实等。还要处理好单元体与结构的关系，结构设计和单元体设计之间是相互影响的，简单的单元体组合的结构要相对复杂，而复杂的单元体组合的结构方式相对简单些。

① 重复构成　利用基本单元形的反复组合，产生强烈的律动感和统一感。

② 近似构成　在单元体的形态、色彩、肌理材质的微妙变化中，取得有机的联系，和谐统一中又富有变化。

③ 渐变构成　利用单元体之间的形态、色彩、材质等要素的渐变，来产生一种时间的流动感和秩序感。比如单元体自身的渐变、单元形态之间的渐变、单元形态大小和色彩的渐变等。

空间单元体的组合在现代设计中也被广泛运用，比如在产品设计中，不同的组合形成不同的产品，单元体组合的运用就属于产品的使用功能，产品的多样组合性增添了产品本身的趣味感和灵活性。

立体构成在现实生活中和设计实践中的应用非常广泛，人们生活在各种三维的形态环境中，从日常使用的各种物品，到所居住的环境都是三维形态，因此与二维空间相比，三维空间与人更加息息相关。

立体构成作为现代设计的重要组成部分，已经不单单作为一种简单的造型手段和一门独立的学科出现，立体构成已经渗入到各个学科中并在其中发挥着重要核心作用，成为实现艺术造型目的的一种思维方式和方法。立体构成所涉及的学科有建筑设计、工业设计、室内设计、服装设计、雕塑广告等诸多设计行业。它们的特点是，以实体占有空间、限定空间、并与空间一同构成新的环境、新的视觉产物。由此，人们给了它们一个最摩登的称谓："空间艺术"。

立体构成的目的在于培养造型的感觉能力、想像能力和构成能力，其设计应用包括技术、材料在内的综合训练。立体构成空间应用是以一定的材料、以视觉为基础，以力学为依据，将造型要素，按照一定的构成原则，组合成美好的形体，是研究立体造型各元素的构成法则。在立体的构成过程中，必须结合技术和材料来考虑造型的可能性。

一、立体构成在包装设计中的应用

商品包装设计中一个最重要的设计元素就是包装的造型设计。与其它诸如建筑设计、工业产品设计的道理一样，包装的盒型设计、容器造型设计都是由其本身的功能来决定形态的。而立体构成在包装盒造型设计和制作中起到了很重要的作用，将立体构成的原理合理地运用在解决包装的造型结构中，是较为科学和简易的一种设计手段。

以商品包装中最常见的纸盒包装为例：纸盒是一个立体的造型，它的成型过程是由若干个组成的面的移动、堆积、折叠、包围而成的一个多面形体的过程。在面的接合中通常以点接、线接、面接等方式出现在盒盖、盒身和盒底结构之中。立体构成中的面在空间中起分割空间的作用，对不同部位的面加以切割、旋转、折叠，所得到的面就有不同的情感体现。比如平面有平整、光滑之感，曲面有柔软、温和、富有弹性之感，圆的单纯、丰满，方的严格、庄重，而这些恰恰是我们在研究纸盒的形体结构时必须要考虑到的（图5-64、图5-65）。

图5-64　创意包装盒

图5-65　有立体感的包装设计

在包装设计中，包装结构在针对商品的功能特性上，应充分发挥多面体的成型特点，巧妙地运用立体构成丰富的形体语言来表达包装商品的特性及包装的美感。

二、立体构成在工业设计中的应用

工业产品设计是艺术与技术的融合，是工业产品的使用功能和审美情趣的完美结合，所以，在工业产品设计中特别强调产品设计的功能性、审美性和经济性。立体构成的本质和特性必须通过一定的造型明确化和具体化，工业产品的设计在一定意义上说就是把抽象的设计理念和技术，转化成为可以付诸于实践的物体，这就要发挥立体构成中的创造性思维，掌握立体构成的设计理论和方法，与工业产品进行融合。在许多立体造型中本身就具有了造型上的合理性和审美性，只要融入实用功能就可以成为一件工业设计产品（图5-66、图5-67）。

图5-66 阿莱西公司设计的水壶

图5-67 阿莱西公司的经典设计

三、立体构成在环境景观中的应用

立体构成手法在景观中的应用已成为现在景观设计中经常用到的手法，立体构成对景观格局的影响也不容忽视。景观设计的宗旨是景观与自然和谐统一，景观要素的组成也多以自然要素为基础，然而过分强调对自然的关注就会忽略对形式美的追求，缺乏创造性。所以，在现代景观设计中，做到师法自然的同时结合艺术设计中的构成手法，使景观形式丰富多样，立体构成已经成为景观设计师所惯用的设计语言之一。

环境景观设计中的立体构成主要描述环境与物体的关系，所谓的环境就是一个空间概念，是指立体形态的物体在环境中所占有的限定空间。建筑形态不是刻意强加于环境的，而是自然成长于环境之中。立体构成主义的一些形式语言被运用到景观设计的表达中。美国设计师克雷设计的米勒花园，就是以建筑的秩序为出发点，将建筑的立体形态扩展到周围的庭院空间中去，通过结构和围合的对比，塑造了完美的室外功能空间（图5-68、图5-69）。

在日常的环境景观设计中，设计师常常会在开敞的入口用植物或小品来阻挡一下视线，人们绕过障碍景物后，便进入了另外一个空间，从而使之心情愉悦。用植物封闭垂直面，就形成了立体的垂直空间。这种半开敞空间的封闭面能够抑制人们的视线，从而引导

空间的方向，达到园林造园中"障景"的视觉效果。在一些城市中的街道，设计者也常常会借助立体构成的原理，种植一些高大的乔木，这些植物经过多年的生长，树干越发高挺，从而使整个街道形成一个"夹景"的立体空间。

图5-68　景观设计与立体造型

图5-69　景观设计

四、立体构成在建筑造型设计中的应用

建筑设计是对空间进行研究和运用的艺术形式，空间问题是建筑设计的本质，在空间的限定、分割、组合的过程中，同时注入文化、环境、技术、材料、功能等因素，从而产生不同的建筑设计风格和设计形式。通过立体构成概念要素的重新组合，即用点、线、面、体这些纯粹的概念要素的运动变化构成新的形态。从建筑的角度可以解析为一系列要素，把各种要素通过一定的构成规律进行运动变化，即组合成新的空间建筑造型。立体构成表现在建筑形态中，它的艺术美也为建筑注入了情感力量（图5-70～图5-73）。

图5-70　悉尼歌剧院

图5-71　中央电视台的大楼

图5-72　设计简洁的建筑形体

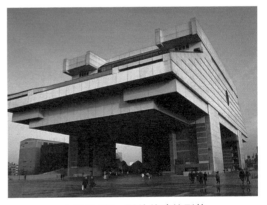

图5-73　国外的建筑形体

构成艺术作为建筑设计的基础，与建筑具有密切的联系。而立体构成作为构成的一种，在建筑设计中也起着重要的作用。诸如立体构成中的秩序、节奏、体量、比例等都可以直接用于建筑设计的基础内容。它通过使用各种基本材料，将造型要素按照形式美的原则组成新的立体空间。立体构成与建筑设计的相似性在于建筑是抽象的构成应用于生活中的一种具体的表现形式，运用立体构成的相关原理不仅能合理地构成建筑空间，而且能带来建筑形象的抽象美。建筑美学主要侧重于形式构图上的研究，大都是以简化概括的

设计基础

抽象形式来强调空间艺术。在形体与空间、方向与位置、曲直与层次上大都采用立体构成中分割与切削的手法，使建筑构成语言的表达得以深化和扩展（图5-74）。

 总之，立体构成已经很好地运用和渗透到了多个学科中，像在室内设计、服装设计等学科领域，立体构成也起到了重要的基础作用。所以，我们在学习好立体构成相关知识的同时，也要多与其他学科相结合，找到它们之间的共性与各种形式之间的关系，做到学科互补、共同发展。

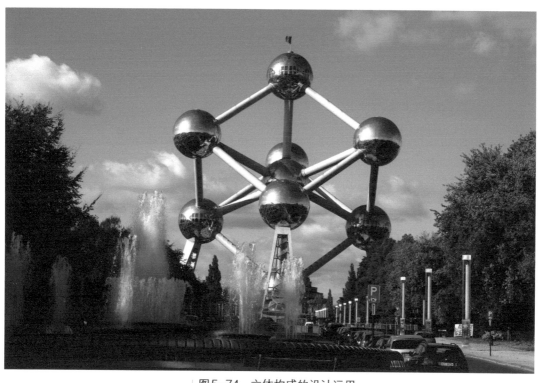

图5-74　立体构成的设计运用

参考文献

[1] 诸葛铠. 设计艺术学十讲. 济南：山东画报出版社，2006.

[2]《装饰》. 北京：中国装饰杂志社，2003.

[3] 滕守尧. 美术设计艺术教育丛书. 四川：四川人民出版社，1998.

[4] 柳冠中，王明旨. 设计与文化. 北京：国际商报社，1987.

[5] 贾方. 大师智慧. 武汉：华中科技大学出版社，2010.

[6] 初蕾. 平面空间. 大连：大连理工大学出版社，2010.

[7] 张晓敏. 现代室内设计. 上海：上海辞书出版社，2008.

[8] 度本. 世界风尚. 室内空间与色彩（A）（B）武汉：华中科技大学出版社，2010.

[9] 曾涛. 流连. 82个秉性空间. 大连：大连理工大学出版社，2009.

[10] 关雪，仑余雁. 构成. 北京：高等教育出版社，2010.

[11] 万萱. 平面构成. 成都：西南交通大学出版社，2009.

[12] 布莱恩L. 彼得森（美）. 创意设计基础. 安徽：安徽美术出版社，2006.

[13] 舍尔. 柏林纳德（美）. 设计原理基础教程. 上海：上海人民美术出版社，2004.

[14] 朝仓直巳（日）. 艺术. 设计的平面构成. 上海：上海人民美术出版社，1987.

[15] 王令中. 视觉艺术心理. 北京：人民美术出版社，2005.

[16] 玛乔里艾略特·贝弗林. 艺术设计概论. 上海：上海人民美术出版社，2006.

[17] 辛华泉. 形态构成学. 中国美术学院出版社，2003.

[18] 钟蜀珩. 色彩构成. 杭州：中国美术学院出版社，1994.

[19] 陈瑛编. 色彩构成. 武汉：武汉大学出版社，2003.

[20] 伊顿. 色彩艺术. 上海：上海人民出版社，1993.

[21] 王序. 平面设计师之设计历程. 北京：中国青年出版社，1998.

[22] 任世忠. 室内装饰材料的肌理与情感及应用. 美术观察，1998.

[23] 陶兴琳. 室内装饰设计中色彩与材质的运用. 武汉：武汉教育学院学报，2001.

[24] 王化斌. 画面肌理构成. 北京：人民美术出版社，1994.

[25] 黄国松. 染织图案设计. 上海：上海人民美术出版社，2005.

[26] 欧阳莉. 立体构成. 湖南：湖南美术出版社，2009.

[27] 俞爱芳. 立体构成训练. 浙江：浙江人民美术出版社，2006.

[28] 胡介鸣. 立体构成（第二版）. 上海：上海人民美术出版社，2006.

[29] 金剑平. 立体构成. 湖北：湖北美术出版社，2006.

[30] 王丽云. 构成进行时空间形态. 南京：东南大学出版社，2010.

[31] 徐文，李刚. 立体构成课题研究. 辽宁：辽宁美术出版社，2005.

[32] 赵志生，王天祥. 立体构成. 重庆：重庆大学出版社，2002.

设计基础